가모 씨의
귀여운 손그림
백과사전

『가모 씨의 귀여운 손그림 백과사전』

귀여운 일러스트를 많이 그려 보는 건 어때요?

딱딱한 느낌은 이!
이 책은 같이 그리기도 좋고 보기만 해도 재미있는
일러스트의 How To 를 알려 드립니다.

우선, 입체감이나 원근법이 아닌
특징을 한두 개 찾아내 데포르메하는
방식으로 일러스트를 그려 봅시다.

흔히 볼 수 있는 볼펜이나 마카를 사용
하는데, 컬러나 두께, 필기감 등이 각
양각색이므로 본인의 취향에 맞는 걸
발견하시길 바랍니다.

일러스트를 그리고 싶다는 생각이 들 때 ,
어떻게 그려야 할 지 고민이 될 때,
일러스트를 그리지 않으면 안될 때,
필요한 때마다 바로 확인해 볼 수 있는 책이 되기를 바랍니다.

illustrator 가모

이 책의 일러스트에 대해서

기본적으로 그림을 그린 뒤

채색하는 방식이다.

이른바 '색칠공부' 방법이죠.

해설자 가모

응용하면···

선과 색을 섞어 그리기

마카만 사용해 그리기

···등등.
이 외에도 다양한 방법이 있으니
원하는 방식으로 즐겨 보세요!

STEP UP!

이 책에서는 코픽(Copic)사의 알코올 마카를 사용했습니다.
덧칠도 할 수 있으므로 실력을 한 단계 향상시키고 싶다면
사용해 보세요!

채색이 마른 다음 덧칠

마르기 전에 덧칠을 하면 그러데이션 효과

3

contents

17
동물 / 생물

43
사람 / 직업

173
날씨 / 계절 / 행성

날씨 / 황도 12궁 / 십이지 / 산의 사계절 /
바다의 사계절 / 구름과 시간 축 / 달과 행성

187
괘선 / 글자 / 프레임

기본을 마스터하자(선 꾸미기, 두꺼운 글씨 만들기) / 올
라운더-세로 획이 두꺼운 글씨 / 이중 선 글씨 / 동글동
글한 글씨 / 자주 사용하는 글귀(영어) / 자주 사용하는
글귀(일본어) / 프레임

201
캐릭터 만들기

스케치하며 이미지를 떠올려 보자! / 특징을 잡아 보자! / 다양한 표정
과 포즈를 그려 보자! / 우사기타케 작업 과정 / 인스타그램에 업로드! /
캐릭터 굿즈를 만들자! / 그림책 만들기 도전! / 그림책 표지를 생각해
보자!

기본 도구

일러스트 그릴 때 사용하는 기본 도구를 소개할게요! 샤프펜슬은 아무거나 사용하는 편이지만, 샤프심의 진하기는 꼭 구분해서 사용한답니다.

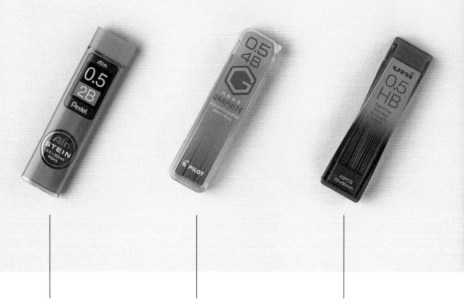

2B Ain STEIN 교체 심 0.5 / Pentel

가장 자주 사용하는 진하기. 필압이 적당해 종이가 더러워지지 않는다.

4B NEOX GRAPHITE 0.5 / PILOT

연필 선을 그대로 살리고 싶을 때 사용한다. 사각거리는 느낌이 좋다.

HB uni Nano Dia 0.5 / 미쓰비시 연필

스케치를 펜으로 덧그릴 때 사용하는 심이다.

푸~욱

일반적인 지우개는 사용하기 까다로워서 최근에는 '니더블 지우개'를 사용하고 있습니다. 지우개 가루가 나오지 않고, 일러스트가 고민될 때 손으로 만지작거리기도 좋거든요!

KNEADED RUBBER No.1(니더블 지우개No.1) / holbein

여러 모양으로 만들 수 있는 우수한 지우개.

MONO 지우개 / Tombow 연필

일반적인 지우개를 자주 사용하지는 않지만, 깨끗하게 지우고 싶을 때는 이 지우개를 사용한다. 학창시절에 애용했던 제품이다.

사용량은 전체의 절반

매우 좁은 부분을 지울 때의 모양

가끔 주사위나 롤케이크 모양으로 만들며 가지고 놀기도 한다

9

종이는 얼마 남지 않으면 괜히 불안해져요. 복사 용지는 제조사마다 색이 다른 데다가, 리뉴얼되면 종이 재질이 바뀌어서 복불복이거든요! 하지만 maruman 크로키북은 색과 재질이 모두 안정적이라 안심하고 사용할 수 있어요.

크로키북 SQ 사이즈/ maruman

러프 스케치, 아이디어, 통화중 메모까지 전부 여기에 기록한다.

A4 복사용지

얇은 용지를 선호한다. 복불복의 느낌이라, 구매한 종이가 마음에 들지 않을 때도 있다.

펜은 손 그림 일러스트를 그릴 때 꼭 필요한 도구예요! 아이디어가 떠오르면 특별한 준비 없이도 바로 그릴 수 있다는 점이 일상 속 그림 도구의 장점이랍니다.

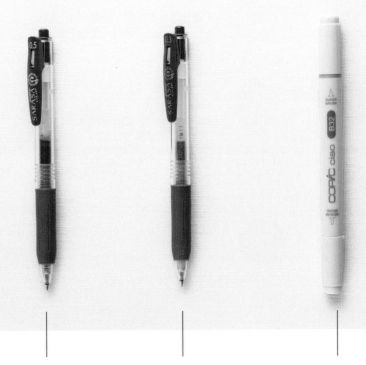

SARASA CLIP/ZEBRA 0.5/0.3mm 브라운

노크식 볼펜으로, 특히 컬러가 마음에 든다. '볼펜 일러스트'를 그릴 때는 0.5mm를, '우사기타케'를 그릴 때는 0.3mm를 사용했다.

코픽 차오/
Too Marker Products

애용하는 코픽 마카. 덧칠하기에도 적합하며, 고유의 컬러 번호가 매겨져 있다.

코픽 마카 샘플

알코올 마카는
뒷비침이 있어요!
채색할 때는 종이 뒤에
받침용 종이를 깔아 주세요.

가모 씨가 기존 단행본 등에서 주로 사용한 코픽 컬러 열 가지를 소개한다.

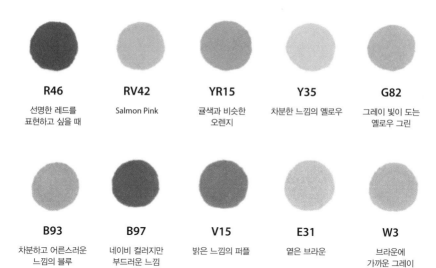

R46
선명한 레드를
표현하고 싶을 때

RV42
Salmon Pink

YR15
귤색과 비슷한
오렌지

Y35
차분한 느낌의 옐로우

G82
그레이 빛이 도는
옐로우 그린

B93
차분하고 어른스러운
느낌의 블루

B97
네이비 컬러지만
부드러운 느낌

V15
밝은 느낌의 퍼플

E31
옅은 브라운

W3
브라운에
가까운 그레이

가모 씨 단행본

위의 열 가지 메인 컬러를 애용하
고 있다. 우측의 책에서도 사용한
컬러.

열여섯 가지의 보조 컬러. 주로 메인 컬러와 비슷한 계열을 사용한다.

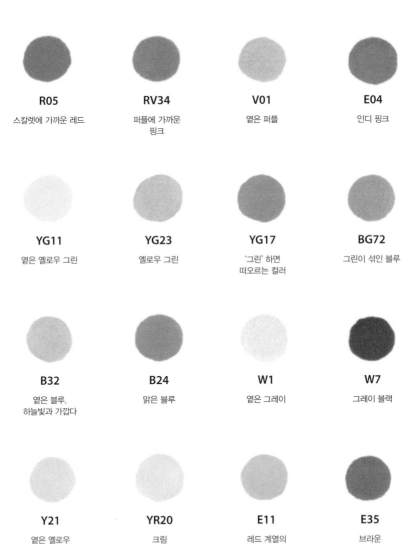

R05

스칼렛에 가까운 레드

RV34

퍼플에 가까운
핑크

V01

옅은 퍼플

E04

인디 핑크

YG11

옅은 옐로우 그린

YG23

옐로우 그린

YG17

'그린' 하면
떠오르는 컬러

BG72

그린이 섞인 블루

B32

옅은 블루.
하늘빛과 가깝다

B24

맑은 블루

W1

옅은 그레이

W7

그레이 블랙

Y21

옅은 옐로우

YR20

크림

E11

레드 계열의
베이지

E35

브라운
밀크 초콜릿 컬러

종이 샘플

무지 편지지나 엽서를 쟁여놓는 스타일이랍니다. 무지 편지지는 계절이나 TPO에 맞춰 일러스트를 그려 넣을 수 있어서 편리해요. 주로 괘선이 단순한 것이나, 종이 재질이 좋은 것을 선호하는 편입니다.

실제 그린 것※

계절에 맞는 일러스트를
볼펜과 코픽 마카로 그린 편지지다.

※Yahoo! JAPAN 크리에이터 프로그램에서
작업 동영상을 공개함

지금까지 구입한 편지지, 엽서의 일부다.
일본 종이, 괘선이 양각으로 되어 있는 것, 봉투와 세트인 것 등
종류가 다양하다.

디지털 일러스트 작업의 장점으로는

- 수정 완전 가능!
- 데이터로 주고받을 수 있음
- 프로처럼 보임
- 그림 도구를 준비할 필요가 없음

등이 있습니다.

Procreate

일러스트용 앱
다양한 앱 중 주로 Procreate 앱을 사용한다

장점
- 바로 앱을 실행해 그릴 수 있음
- 기능이 심플함
- 앱 구매로 이용 가능(월정액 요금제 없음)
- 다양한 브러시
- 타임랩스(저속 촬영)로 작업 과정의 동영상 제작이 가능함

단점
- RGB 컬러만 사용

사진을 불러와
따라 그릴 수도 있어서
재밌어!

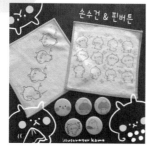

이렇게 약간
세밀한 일러스트도
그릴 수 있어!

동 물 · 생 물

동물원의 인기 동물

악어
커다란 입, 튀어나온 눈, 등과 몸, 입
안에 뽀족한 삼각형

호랑이
얼굴보다 몸을 크게,
목 주위에 덥수룩한 털
과 몸의 줄무늬

코끼리
커다란 몸과 귀, 귀부터
그리면 비율을 잡기 쉬우
며, 새끼 코끼리는 어미보
다 몸을 작게 그림

곰
입 주변과 큰 몸이 포인트,
목이 안 보여도 귀여움

돼지
타원형의 몸, 튀어나온
입, 짧고 가느다란 다리

판다

동그란 얼굴과 귀 통통한 앞발 동글동글한 배 토실토실 뒷다리,
몸의 일부를 까맣게

다양한 포즈

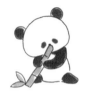

진짜 판다와 똑같이 그리지 말고 데포르메하면 훨씬 귀여워요!

먹기 걷기 놀기

사자

 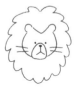 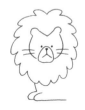

삼각김밥형 입가에 V 자 이마 옆에 얼굴 주위에 앞발
눈, 코, 입 우뚝 솟은 두 귀 풍성한 갈기

꼭 다문 입이나 풍성한 갈기를 잊지 마세요!

몸을 크게
꼬리 털도 그려주기

갈기가 없으면 암컷 사자

19

좁은 입과
큰 귀

긴 목

엉덩이를 낮춰서 삼각형의
실루엣을 만들어 보세요!

목선이 엉덩이쪽으로
내려오면서 비스듬하게

곧고 길게 뻗은 다리

몸 전체의 무늬가
포인트

 침팬지

얼굴 바로 옆 큰 귀와
긴 팔이 특징이에요!

가로로 긴 타원에
하트형 얼굴

동그란 머리통
선으로 손가락을 표현

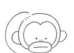

큰 귀와 긴 팔

들어 올린 팔과 몸통은 길게
다른 한쪽 팔은 밑으로

짧은 다리
흰 부분 이외는 갈색으로

한팔로
나뭇가지에
매달리기!

20

코알라

주먹밥 모양의 얼굴
크고 덥수룩한 귀

통통한 팔다리

살짝 굽은 등

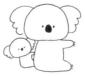

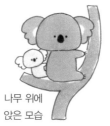

새끼를 등에 업은
어미 코알라

나무 위에
앉은 모습

먹이인 유칼립투스의
독을 해독하기 위해
긴 시간 잠을 잔다고 해요.

평균 수면 시간은
18~20 시간 정도

캥거루

큰 귀와 얼굴

등과 배 부분은
완만하게

뒷발로
배와 등을 연결

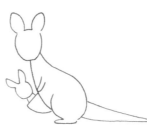

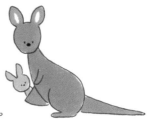

앞발과 긴 꼬리,
꼬리는 땅에 닿는 느낌으로

주머니와 새끼를 추가

새끼를 다른 색으로 칠하면
어미와 구분하기 쉬움

21

네 다리가 짧아서
귀여움이 뿜뿜!

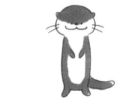

동그란 얼굴과
작은 귀

몸통은 길게

짧은 다리

웃는 얼굴
수염은 길게

북방족제비

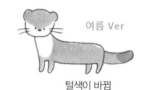

여름 Ver

털색이 바뀜

겨울 Ver

작은 얼굴과 귀
긴 목선

목부터 몸통을 길게
짧은 다리와 통통한 꼬리

꼬리 끝이 거뭇함

카피바라

눈과 코의 위치가
중요해요.

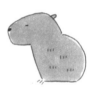

코 밑은 길게
귀는 작게

등은 둥글게

배와 등을 연결

선으로 작은 눈과
털 모양 그리기

닮은꼴 동물

양

얼굴 주위가 복슬복슬

양쪽으로 펼쳐진 귀

북실북실한 몸통 털

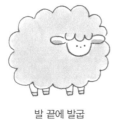
발 끝에 발굽

털이 짧은 새끼 양은
성체보다 털의 양을
적게 표현

사실 야생의 양은 꼬리가 길어요.
목축한 양의 꼬리가 짧은 건
인위적으로 자르기 때문이라고 해요.

염소

쭉 뻗은 귀
삼각형의 얼굴

얇고 길다란 뿔과
길게 자란 턱수염

네모난 몸통

안쪽 다리를 나중에 그리면
원근감이 생김

밑으로 처진
새끼 염소의 귀

갓 태어난
양과 염소는 비슷해서
구분하기 어려워요!

인기 반려동물 고양이

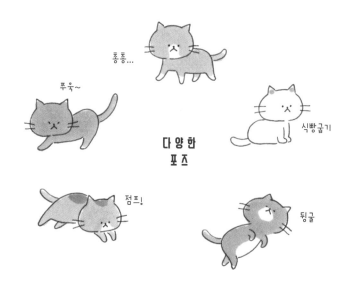

종종...

푸욱~

다양한
포즈

식빵굽기

점프!

뒹굴

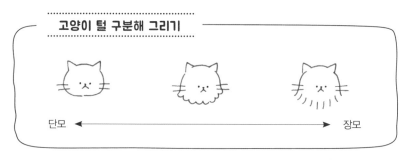

고양이 털 구분해 그리기

단모 ←———————————————→ 장모

다양한 무늬

태비　　　　　턱시도　　　　　삼색이

먼치킨

짧은 다리가 특징
성체도 새끼 고양이와
다리 길이가 비슷함

톤키니즈

윤곽이나 몸매가
날씬하고
입가, 발 끝 등의
털색이 진함

스코티시 폴드

얼굴 앞쪽으로 접힌 귀가 특징

페르시안

장모종
눈과 귀의 간격이 짧아
무심한 듯한 인상

노르웨이숲 고양이

풍성한 털
두툼한 꼬리

아비시니안

예민하고 야생적

인기 반려동물

치와와
양쪽으로 활짝 펼쳐진 큰 귀
털 끝은 선화로 표현해도 OK

포메라니안
얼굴 윤곽을 풍성하게
적당히 데포르메해서 표현

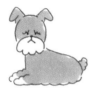

미니추어
슈나우저
입가의 털과 눈썹이
매력 포인트

닥스훈트
짧은 다리에 긴 몸

불테리어의
앞모습이랍니다!

다양한 옆모습

대형견
얼굴이 긴 타입

소형견

고개를 숙인 모습

프렌치 불도그

늘어진 입가가
마치 서양 배 같은 느낌
쫑긋 세운 큰 귀

비글

묵직한 몸
커다란 귀
위를 향해 쭉 뻗은 꼬리

토이푸들

온 몸을 폭신폭신하게 표현

시바견

마름모꼴에 가까운 윤곽
동그랗게 말린 꼬리

대형견

달마시안

독특한 무늬
귀는 아래로 처져 있음

도베르만

삼각형에 가까운 몸과
뾰족한 귀

인기 반려동물 작은 동물

잘록한 부분이 없이
통통한 모양으로
데포르메 해볼까요 ?

햄스터

가늘고 긴 타원에
발 부분은 아치형

작고 동그란 귀

가운데로 모은
작은 앞발
발은 발톱으로 표현

색을 입히고
수염 그려 넣기

토끼

동그란 얼굴에 긴 귀

완만하게 내려가는 등
선

동그란 꼬리

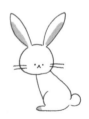

배와 꼬리를 연결하듯
뒷다리 그리기

잉꼬

복숭아 모양의 얼굴과
달걀형 몸통

날개와 긴 꼬리

눈은 부리 위에 작게
세 개의 선으로 발 표현

깔끔하게 채색

등딱지와 머리를
크게 그리면
귀여운 느낌이 UP!

거북이

꼬리 쪽은
살짝 뾰족하게

동그스름한 머리

네모난 발

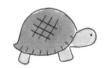

채색한 다음
무늬넣기

금붕어

툭눈금붕어

위아래로 불룩한
타원

커다란 눈

역동적인 느낌의
지느러미

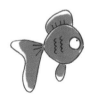

여백을 남겨두고
채색해도 좋음

라이언 헤드

커다란 혹

주둥이 부분을
염두에 두고 연결

지느러미와
하트 모양의 꼬리

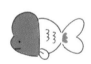

머리와 꼬리를 채색

29

새

갈매기
동그란 머리와 끝이 구부러진 날개. 핵심 컬러는 회색과 노란색

오리
약간 큰 머리와 두꺼운 부리. 오동통한 몸통

독수리 · 매
올록볼록한 털 끝, 부리와 눈은 날카롭게. 몸집이 크면 독수리, 작으면 매

앵무새
튀어나온 이마와 갈고리 모양의 부리

제비
날개와 꼬리 모양이 포인트

새끼 제비
머리와 몸통만 표현함. 입을 크게 벌리면 갓 태어난 새끼 느낌

넓적부리황새
큰 부리와 얇은 다리가 대조적

물총새
가늘고 긴 부리, 선명한 푸른빛의 몸통

백조
목은 살짝 젖혀지도록. 노란 부리는 끝부분만 검게

홍학
두꺼운 부리와 살짝 휜 긴 목. 서 있을 때는 긴 다리 하나만

곤충

거미줄

무당벌레

동그란 몸통과 점
박이 무늬

도롱이 벌레

프릴을 겹친 모양. 눈
은 제일 위에 그림

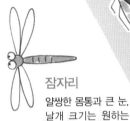

매미

네모난 머리에 갈
색 몸통

잠자리

얄쌍한 몸통과 큰 눈.
날개 크기는 원하는
만큼

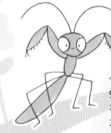

사마귀

양쪽으로 펼친 큰 앞발. 작은 삼
각형의 머리. 흰자는 크게, 검은
자는 작게

지렁이

눈에 띄는 관절은
딱 하나뿐

물장군

앞발로 잽싸게 먹이를 낚
아채는 물속의 무법자

반딧불이

가슴 부위를 빨갛게

소금쟁이

가늘고 긴 몸. 다리는 선
으로 표현

31

곤충 변하지 않는 인기

대체로 둥근 모양
뿔의 유무와
모양으로 구분해요!

투구벌레

반원형 얼굴

U자형 몸통을
Y자를 그려 나눔

다리는 여섯 개

뿔 모양을 바꾸면

암컷 투구벌레는
작고 동그란 뿔

수컷
투구벌레는
큰 뿔

뿔을 늘이면
헤라클레스
장수풍뎅이

사슴벌레

몸통을 부위 별로
배는 길게

가슴에 다리가
여섯 개 달림

눈은 양 옆에

턱 모양을 바꾸면

왕사슴벌레

톱사슴벌레

람프리마
사슴벌레

컬러풀하고 광택도 있어
파랑, 보라 계열이
인기가 많아요!

 나비

배추흰나비

둥근 날개는
살짝 위를 향하도록

밑의 날개는 작게

좌우대칭으로

날개 끝과 가운데에
둥근 무늬

호랑나비

검은 무늬가
눈에 띄게 그려요!

삼각형에 가까운 날개

아래쪽 날개는
톡 튀어나온 모양

좌우대칭으로

무늬의 양
조절하기

모르포 나비

올록볼록한 날개

살짝 각진 아랫날개

좌우대칭으로

푸른 날개

곤충 일상 속 곤충

꿀벌

두툼한 가슴 부위와
동그란 머리

달걀 모양의 몸통은 약
간 크게

날개와
끝이 구부러진 더듬이

줄무늬 몸통
끝에 뾰족한 침

말벌

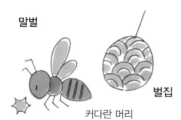

벌집

커다란 머리

쌍살벌

벌집

길쭉한 다리

메뚜기

각진 머리

네모난 가슴

앞쪽부터 순서대로
우선 굵은 뒷다리부터

배 그리기

가슴에 다리 추가
더듬이는 짧고 곧게

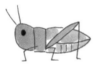

큰 눈

뛰어난 점프력에 걸맞게
뒷다리는 굵고 튼튼해요.

해양 생물 대형

 돌고래

긴 주둥이

 돌고래와 범고래의 차이를 비교해 볼까요?

등과 가슴 지느러미는
반대 방향

늘씬한 몸통

 범고래

짧은 주둥이

등과 가슴
지느러미는 작게

통통한 몸통

 고래

솟아오른 머리

뻐끔, 하며 크게 벌린 입

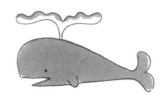

채색한 물을 뿜는 고래

포유류는 꼬리를 상하로 움직이고 어류는 좌우로 움직여 헤엄침

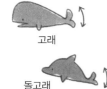

고래

돌고래

사람도 위아래!

물고기

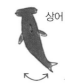

상어

펭귄

동글동글한
머리와 날개

배 아래쪽은 통통하게

짧은 다리

새끼 펭귄은 2등신

어미와 새끼는 무늬가 다름

어미와 새끼
모두 통통해서
귀엽죠?

북극곰

코 끝은 살짝 길게

큰 몸집
엉덩이는 둥글게

두꺼운 앞발

동그란 발 끝은
털에 폭 파묻힌 느낌

눈보다 코를 크게
귀는 작게

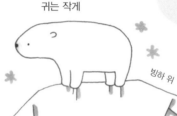

빙하 위

코 끝을 내민 포즈는
북극곰의
시그니처 포즈예요!

36

상어

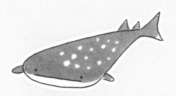

고래상어

주걱처럼 넙적한 얼굴과 일자로 다문
입. 멀찍이 떨어져 있는 눈, 등의 무늬
가 특징이며 세계에서 몸통 길이가 가
장 긴 어류

귀상어

T자형 머리 양쪽 끝에
눈이 달림

백상아리

삼각형 모양의 몸통. 콧
구멍이 두개, 등과 배의
색깔이 확연하게 구분됨

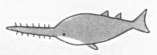

톱상어

톱처럼 생긴 긴 주둥이
에 뾰족한 가시가 돋아
있음

빨판상어

머리 위에 있는 타원형의 빨판으
로 큰 물고기에 달라붙어 먹이를
받아먹음

상어의 배 언저리에
찰싹 붙어 있음

37

해양 생물 신기한 것

피리 모양의 주둥이와
앞으로 말린
꼬리가 포인트!

해마

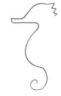

머리 아래 긴 주둥이

뒤통수는 삐쭉삐쭉

볼록한 배와
동그랗게 말린 꼬리

배에 줄무늬

클리오네

몸통이 투명해서 내장이
다 보일 정도예요!

고양이 같은 머리

삼각형의 발로
만세 포즈

발 아래 몸통은
유령처럼 끝이
모아지게

'유빙의 천사'라고
불리기도 하지요

소라게

큰 집게발이 두 개

가늘고 긴
열 개의 다리
※반대편은 생략

소라를 뒤집어쓰고
그 속에 눈이 빼꼼

소라는 좋아하는
색으로 채색함

보름달물해파리

우산 가운데에 꽃처럼
생긴 무늬가 있음. 프릴
같은 우산 끝에 선 그려
넣기

문어해파리

땡땡이 무늬에 버섯 모
양. 두꺼운 촉수는 문어
와 똑같이 여덟 개지만,
일러스트에서는 생략함

대양해파리

줄무늬가 특징. 촉
수가 많은 편인
데, 그 길이가 무려
2m에 달하기도 함

장식헬멧해파리

연못에서 손이 튀어나온 듯
한 모양

꽃모자해파리

우산의 검은색 줄무늬가 특징.
촉수는 흐느적거리고, 그 끝은
초록과 보라로 빛남

얼룩무늬 정원장어

한 방향으로 그리면 쉽게
그릴 수 있음

유령멍게

반투명한 모습

모래 속에 가늘고 긴 몸을 파묻고 사는 생물들

심해 생물

심해 등각류

작은 반원

끝자락이 살짝 펼쳐진
큰 반원

높이가 서로 다른 반원을 겹
쳐 그리기

더듬이는 위로 향하게

다리를 그려 넣기

쥐며느리처럼
몸을 둥글게 말지는
못 한다고 해요.

초롱아귀

동그란 몸통
입은 빼꼼

입에서 몸통까지는 둥글게,
꼬리도 둥글게

동그란 몸통에
턱은 살짝
치켜 올린 느낌!

부채 모양의
꼬리지느러미

옆에도 지느러미

이마에는 발광체,
눈은 하얀색으로 그리기

날카로운 이빨,
몸통은 적갈색이 잘 어울림

실러캔스

딱 벌린 입

아가미 자국

몸통과 가슴지느러미
그리기

둥근 꼬리지느러미

여러 개의 지느러미

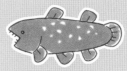

몸통에 무늬를 그려 넣고 눈
도 추가

대왕오징어

삼각형의 밑변은
연결하지 않고 아래로 비스듬히

긴 삼각형

부리부리한 눈

몸통과 연결된 긴 다리

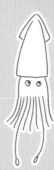

그 중 두 개는 특히 길다
다리는 총 열 개

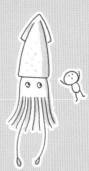

옆에 사람을 그려
크기를 비교하자

애니메이션 모델

앗, 애니메이션에서 본
그 물고기!

흰동가리

팬케이크같은 형태

작고 동그란 꼬리

줄무늬

커다란 지느러미

흰색과 주황색으로 채색

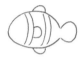

남양쥐돔

노란 꼬리, 지느러미, 눈,
입은 약간 떨어지게 그
리기

친구들

깃대돔

더듬이 같은 긴 뿔,
튀어나온 입을 강
조함

예쁜이 줄무늬
꼬마새우

빨간 등 가운데에 하
얀 줄. 더듬이와 다리
는 선으로 표현함

가시복

동그란 몸에 가시
가 잔뜩. 정면으로
보면 귀여운 모습

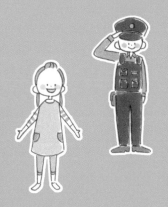

 사람·직업

Family1

아빠, 엄마, 아기

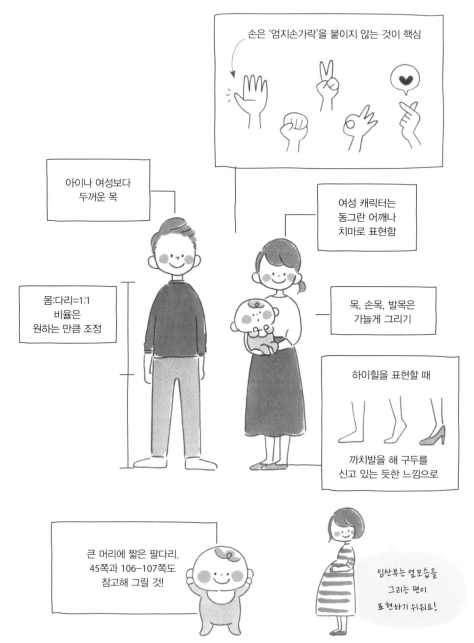

손은 '엄지손가락'을 붙이지 않는 것이 핵심

아이나 여성보다
두꺼운 목

여성 캐릭터는
동그란 어깨나
치마로 표현함

몸:다리=1:1
비율은
원하는 만큼 조정

목, 손목, 발목은
가늘게 그리기

하이힐을 표현할 때

까치발을 해 구두를
신고 있는 듯한 느낌으로

큰 머리에 짧은 팔다리.
45쪽과 106-107쪽도
참고해 그릴 것!

임산부는 옆모습을
그리는 편이
표현하기 쉬워요!

아기

이마는 넓게

다양한 표정

포-
포-

눈의 위치는
얼굴 가운데쯤

여성

계란형 얼굴

다양한 헤어 스타일

동그란
머리 형태를 의식

남성

긴 윤곽으로
아이, 여성과
구분이 가능

윤곽과 코+소품

코를 오똑하게
그려 보자

Family2

할아버지, 할머니, 다양한 연령대

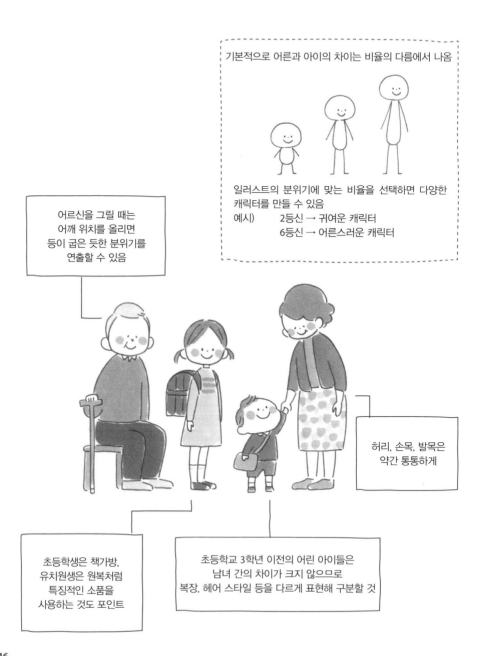

기본적으로 어른과 아이의 차이는 비율의 다름에서 나옴

일러스트의 분위기에 맞는 비율을 선택하면 다양한
캐릭터를 만들 수 있음
예시) 2등신 → 귀여운 캐릭터
6등신 → 어른스러운 캐릭터

어르신을 그릴 때는
어깨 위치를 올리면
등이 굽은 듯한 분위기를
연출할 수 있음

허리, 손목, 발목은
약간 통통하게

초등학생은 책가방,
유치원생은 원복처럼
특징적인 소품을
사용하는 것도 포인트

초등학교 3학년 이전의 어린 아이들은
남녀 간의 차이가 크지 않으므로
복장, 헤어 스타일 등을 다르게 표현해 구분할 것

어르신

상냥한 눈매
입가에 주름

다양한 표정, 소품

희끗한 머리처럼
머리 색도 연구할 것

모자와 안경같은
소품 사용도
Good!

어린이

윤곽은 동그랗게.
눈은 아기를 그릴 때와
마찬가지로
얼굴의 가운데쯤에 배치

다양한 표정, 헤어 스타일

입 모양을
바꿔 보자

초등학생

어린이보다는
홀쭉하게
어린 느낌을 표현할 때는
눈의 위치를 아래로

다양한 표정, 헤어 스타일

주변의 아이들을
보고 따라 그려 보자

Family3

10대 청소년

중학생

줄인 교복이 아니라
샀을 때 그대로의 교복을 갖춰 입으면
갓 입학한 중학생 느낌이 듦

초등학생과 비교해
키만 자란 느낌

키나 서 있는 모습이
다소 차이가 남

고등학생

윤곽이 약간 길어져 성인과 흡사한 체형
다만, 성인보다는 호리호리한 느낌

회사원과 비교했을 때
느슨한 넥타이와
소매를 걷은 와이셔츠처럼
교복을 풀어 젖힌다는 점이 다름

교복 차림에
익숙한 듯한 모습이
중학생과의 차이점

다양한 얼굴 각도

위쪽으로

오른쪽으로

정가운데

왼쪽으로

아래쪽으로

정면으로 향한 얼굴에
눈, 코, 입의 위치를 바꾸며
다양한 각도를 연출함

옆모습

둥근 얼굴에
살짝 솟은 코

두상을 떠올리며
머리카락 그리기

눈과 입은 한쪽만

고개를 살짝 돌린 모습

볼 위가 살짝
들어가 있음

귀의 위치가
핵심!!

두상을 떠올리며
머리카락 그리기

눈, 코, 입은
원하는 방향으로
향하게 그리기

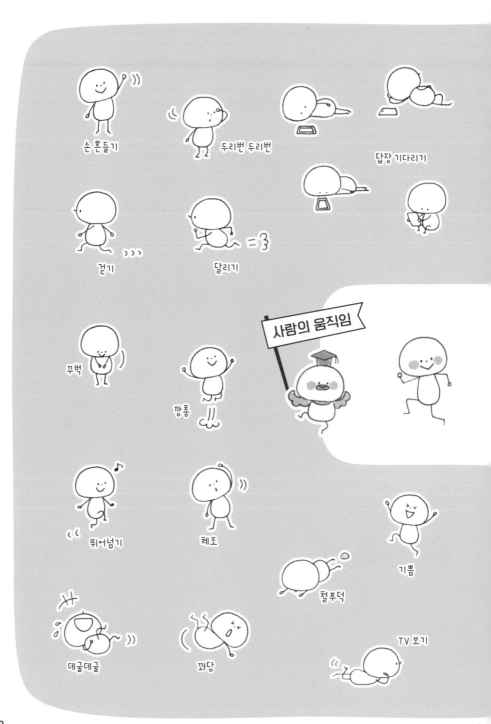

손 흔들기

두리번 두리번

답장 기다리기

걷기

달리기

꾸벅

사람의 움직임

깡총

뛰어넘기

체조

기쁨

철푸덕

데굴데굴

꽈당

TV 보기

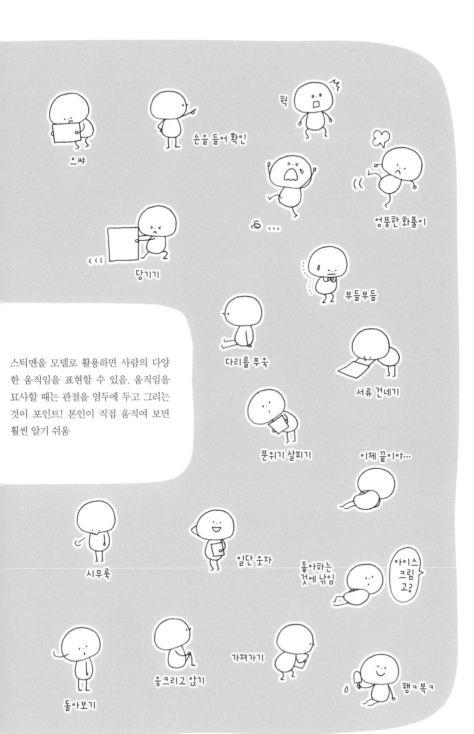

으쌰

손을 들어 확인

헉

엉뚱한 화풀이

당기기

ㅎ...

부들부들

다리를 쭈욱

서류 건네기

스틱맨을 모델로 활용하면 사람의 다양한 움직임을 표현할 수 있음. 움직임을 묘사할 때는 관절을 염두에 두고 그리는 것이 포인트! 본인이 직접 움직여 보면 훨씬 알기 쉬움

분위기 살피기

이제 끝이야...

시무룩

일단 웃자

좋아하는 것에 낚임

아이스 크림 고?

돌아보기

웅크리고 앉기

가져가기

땡큐 복ㅋ

초등학생 인기 직업

축구선수

이런 느낌!

팔을 펼치고

앞으로
수그린 몸

무게 중심은
허리에

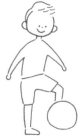

다리 그리기

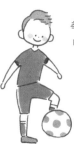

축구공 모양은
마카로 쉽게!

야구선수

이런 느낌!

글로브를
낀 손

팔과 어깨
굽히기

무릎을 90 도로
구부리기

반대쪽 다리로
균형 잡기

좋아하는 색으로
채색하면 완성

의사

이런 느낌!

깃이 달린
흰 가운

한 손에는
청진기

의자에
앉은 모습

발은 아래로

청진기
줄도
그리기

최근 인기 직업

유튜버
시끌벅적하고 활달한 느낌

개그맨
무대에서
활약

안녕하세요~

파티시에

둥글둥글
커다란 모자

가슴 앞으로
팔을 굽히고

다른
한 손으로
볼 받치기

앞치마를
높게 묶으면
실루엣이
살아남

채색은
목 주위나
볼과 같은
요리 도구
정도만

간호사

미소 띈 얼굴
한 손에는
파일을 들고

허리나 어깨에
곡선을 추가함

팔꿈치를
구부려
한 손을 든
포즈

발을 모으고
똑바로
서 있는 모습

남자 간호사는
직선을 활용해
그리기

유치원 선생님

이런 느낌!

밝은 미소
앞치마 차림

양손을
펼치고

환영의
포즈

옷과 앞치마는
색이나 패턴을
다양하게

기타

에디터

← 스마트폰

일러스트레이터

최근 인기 직업

타닥 타닥
타닥
타닥 타닥
타닥 타닥
타닥 타닥

게임 개발자
여러 대의 컴퓨터
의태어로 바쁜 모습을 표현

인기있는 제복들

선망의 직업

집사
단정한 분위기에 넥타이
나 조끼 등을 제대로 갖
춘 복장. 눈, 코, 입을
얼굴 아래로 향하게 하
면 인사하는 느낌이 듦

메이드
프릴이 달린 앞치마가 특징. 머
리에는 흰 캡을 쓰고 손을 모아
다소곳한 모습

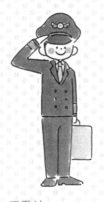

조종사
더블버튼 수트, 둥그스
름한 모자에는 엠블럼이
박혀 있음

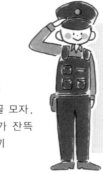

경찰관
사다리꼴 모자,
주머니가 잔뜩
달린 조끼

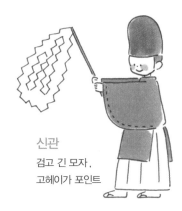

신관
검고 긴 모자,
고헤이가 포인트

무녀
하얀 기모노에
붉은 하카마

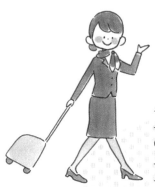

스튜어디스
목에 두른 스카프. 몸
에 딱 맞는 제복을 입
고 작은 캐리어를 끌
고 다님

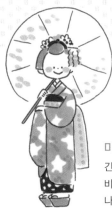

마이코
긴 후리소데와 긴 오
비. 굽이 높고 굵은 왜
나막신까지

57

다양한 표정

형태나 크기 말고
눈, 코, 입의 위치도
잘 봐야 해요!

즐거움

우와아아

꺄아

후후훗

크하하

히힛

씨익

두근

헤

싱글벙글

휴

기쁨

미소

흐~음

기쁨

무표정

뭐야~

분노

하하하…

뚝뚝

뚝뚝

크아악!

흐읏

크-흠

우우

칫

괜찮아!

주륵

울쩍

슬픔

으앙~

 먹을것·요리

인기 있는 채소

토마토와 방울토마토는
토마토 끝 모양으로
구분할 수 있어요.

토마토

꼭지에 달린 얇은 잎

토마토 끝은 살짝
뾰족하게

하얀 부분을 남겨
광택을 표현

호박

가로로 길고 둥글게

굵은 꼭지

선을 그려 넣은 뒤
초록색으로 채색

노란 껍질로
할로윈 분위기를
연출해도 좋아요.

고구마

양쪽 끝을
뾰족하게

보라색으로 채색

잔뿌리를
그려 넣으면 완성

〈반을 가르면〉

김이 모락모락 나는
군고구마

인기 없는 채소

피망

밑으로 갈수록
좁아지면서 날렵한
느낌으로 그려요!

동글동글 피망 머리

밑으로 갈수록
좁아지는 몸통

아래도 동글동글하게

조그만 꼭지와
결을 그려 넣기

가지

콧수염같은
느낌으로!

꼭지 양쪽을
둥글게

뾰족뾰족 잎

통통한 가지 열매

매끈매끈한 광택

대파

가늘고 길게

이파리가 두 갈래로

뿌리 부분을
둥글게 마무리

이파리 부분만
푸르게

61

인기 있는 과일

바나나

직사각형

문어발 느낌의
열매는

세 개 정도

하얀 바나나 속

껍질은
옷깃이 달린 것처럼

껍질만 색칠하면
껍질을 깐 바나나

한 개일 때

딸기

중심을 그린 뒤

꼭지 완성

씨앗은 채색한 뒤 그리기

체리

줄기는 두 개

아래는 같은 크기의 원 두 개
위에는 잎사귀

살짝 각이 진 열매는
아메리칸 체리

인기 있는 버섯

새송이버섯
두껍고 긴 줄기

표고버섯
갓 부분이
탱글탱글

양송이
갓 부분이 작고 동
글동글한 귀여운
형태

송이버섯
갓 부분이 둥글고
거친 느낌의 줄기

팽이버섯
줄기가 얇고 길며
갓 부분이 작음

잎새버섯
갓 부분이 펼쳐져
하늘하늘한 형태

노루궁뎅이
둥글고 푹신푹신한 모양

다양한 빵

데니쉬

메론빵

초코 소라빵

단팥빵

식빵

흰빵

바게트

JAM
HONEY

러스크

크루아상

딸기 모양의 삼각형을
나열해 볼까요?

각이 둥근 역삼각형 좌우에 추가 몇 개 더 추가하기

브레첼

두꺼운 눈썹을 그리듯
빵 끝을 표현 크고 둥근 윤곽 반대편 빵 끝 가운데가 뚫린 모양

샌드위치

에그 샌드위치

과일 샌드위치

삼각형에 재료는 직선과 곡선으로

삼각형 오른쪽에
재료를 그려 넣기만
하면 돼요!

케이크

쇼트케이크

크림 산 위에 얹은
딸기

케이크는
삼각형+사각형

단면에서 딸기가
보이도록

애플파이

위쪽은 둥근 커브

단면이나 선으로
파이 생지를 표현,
사과 두 조각도

위에는 격자무늬
갈색 계열의 색이 포인트

롤케이크

동그란 정면

속에 크림이 잔뜩

측면과 토핑 그리기

디저트

비스코티

아몬드나 건과일을
속에 넣고 구운 이
탈리아 전통 과자.
가늘고 긴 모양에
견과류를 그려 넣기

스테인드글라스 쿠키

잘게 부순 사탕을 가운데에
넣고 구워 선명한 색을 띰

쿠키

원형이나 사각형
등 다양한 모양

비스킷

물결 무늬 테두리에
가운데 점 그리기

봉봉 오 쇼콜라

속을 채운 뒤 초콜릿으로 감싼
과자. 반을 가르면 초콜릿이라
는 느낌이 물씬 풍김

머핀

컵에서 넘칠 정도로
부풀어오른 윗부분

크레이프

삼각형으로 접으면
느낌이 잘 전달됨

화과자

도라야키

좌우에
괄호를 그린 뒤

반원을 그려 연결

아래에도 반원 추가
가운데에 선을 넣음

단면에서는
단팥이 보임

경단

세 개의 원

가운데를
통과하는 꼬치

삼색 경단

간장 경단

딸기찹쌀떡

통통한 느낌의 원

딸기 단면

딸기 주위를 감싼 단팥
뒤에도 떡을 추가

콩 찹쌀떡과 쑥 찹쌀떡.
색이나 재료로 차이를
표현함

일본 요리

어묵

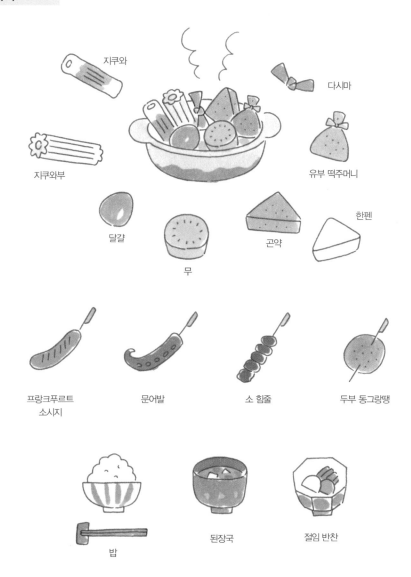

지쿠와

다시마

지쿠와부

유부 떡주머니

달걀

무

곤약

한펜

프랑크푸르트
소시지

문어발

소 힘줄

두부 동그랑땡

밥

된장국

절임 반찬

서양 요리

스테이크

가로로 긴
타원형 고기

고기 두께

가니쉬와
그릴 자국도

스테이크 접시

양배추말이

자루 모양

끈으로 묶고

가니쉬 추가

수프는
색으로 표현

나이프　　포크　　스푼

중화요리

라멘

타원 아래,
그릇의 몸통과
받침 그리기

안에는 회오리 어묵과
반을 가른 달걀

곡선으로 면 그리기

색을 입힌 뒤 국물과
모락모락 나는 김,
탕츠 그려 넣기

교자

초승달 모양에　살짝 두께감을 표현

접시에 일렬로 나란히

훈툰

슈마이

샤오룽바오

고기 만두

길거리 음식

핫도그

긴 소시지

빵 사이에 낀 모습

케첩

햄버거

돔 모양의 빵

패티, 채소 등

네모난 빵

사이드 메뉴

음료

소프트 아이스크림

비스킷

감자 튀김

치킨 너겟

어니언링

카페 메뉴

나폴리탄 스파게티

케첩 빛깔의 면과 다듬은
채소를 섞음

카레

듬뿍 담긴 소스는 곡선으
로, 밥은 물결 무늬의 곡선
으로 표현함

오므라이스

아몬드 모양으로 만들어
소스를 듬뿍 얹고 파슬리
로 장식함

피자 토스트

두꺼운 토스트 위에 빨
강, 노랑, 파랑을 적절히
배치

팬케이크

두 장 정도 쌓은 뒤 위
에 버터를 살짝

파르페

옆모습을 그리면
단면이 잘 보임

소프트드링크

버블티

선로 모양의
뚜껑

아래에 컵을 추가

굵은 빨대

크고 둥근
타피오카

커피 & 라떼

타원

동그란 측면과
손잡이 추가

컵보다 음료가 적으면
일반 커피

컵 끝까지 담긴 음료에
무늬를 추가하면 라떼

크림소다

잘록한 컵 입구

동그란 아이스크림

체리

하얀 부분을 남기고 채색해
얼음을 표현

술

맥주

생맥주

유리잔 주변과 사이를 두고 채색하면 맥주가 잔 안에 담겨 있는 느낌을 연출할 수 있음

캔맥주

거품을 살짝 그리면 캔맥주 느낌이 살아남

글자를 넣어도 좋음

단골로 나오는 술

칵테일, 와인

가늘고 긴 잔

영어 라벨

위스키

큰 얼음을 넣은 온더록

묵직하고 안정감있는 병

사케

사케 병과 잔은 같은 무늬로

세로형 라벨은 사케 느낌

깔끔하게 채소 그리기

채소를 '채색'만으로
표현하면 둥글둥글하고
부드러운 느낌이 들어요!

파프리카

가운데에
가늘고 긴 타원

가늘고 긴 타원을
왼쪽에

오른쪽에도
가늘고 긴 타원

아보카도

달걀 모양의 원

타원을 따라
껍질 추가
크고 둥근 씨앗도

고수

줄기를 그리면 훨씬
그럴싸해 보여요.

동글동글한 이파리 끝
반대편은 가늘게

아래에 똑같은
이파리 추가

하나 더 추가하면
이파리 한 쌍이 완성

식물·꽃

탄생화

[1 월] 심비디움

줄기를 따라
꽃을 그려 볼까요?

둥근 떡 모양
아래쪽은 살짝
뾰족한 느낌으로

위쪽에 꽃잎

좌우, 아래에도
꽃잎을 추가

쪽 뻗은 얇고 긴 잎

[2 월] 프리지어

볼록한 삼각형 모양의
꽃잎이 세 장

꽃잎 사이사이에
둥근 삼각형 모양의 꽃잎

꽃을 줄지어
그려 보아요!

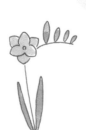

크고 작은 꽃망울이
수평으로 나란히

줄기를 길게

가늘고 긴 잎

[발렌타인, 사랑을 속삭이는 꽃]

아네모네

원에 선 그리기

풍성한 꽃잎

긴 줄기

꽃 바로 아래에
작고 뾰족한 잎

꽃 가운데는
하얀 부분을
남기고 채색

스위트피

휘어진 줄기 끝에
작은 삼각형 그리기

세로로 세워진
하트 모양의 꽃

줄기를 따라
꽃잎을 추가

옅은 핑크나
보라색을 사용

옆에서 바라 본
꽃잎으로 설정하면
그리기 쉬워요!

[3 월] **튤립**

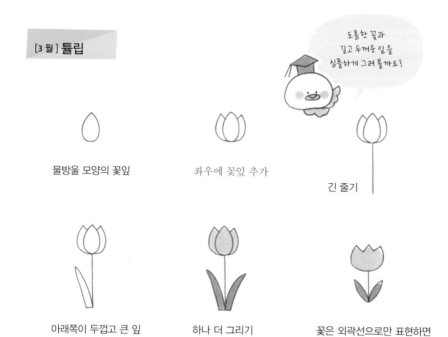

물방울 모양의 꽃잎

좌우에 꽃잎 추가

긴 줄기

아래쪽이 두껍고 큰 잎

하나 더 그리기

꽃은 외곽선으로만 표현하면
훨씬 심플한 느낌

[4 월] **벚꽃**

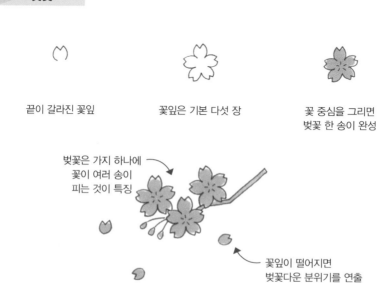

끝이 갈라진 꽃잎

꽃잎은 기본 다섯 장

꽃 중심을 그리면
벚꽃 한 송이 완성

벚꽃은 가지 하나에
꽃이 여러 송이
피는 것이 특징

꽃잎이 떨어지면
벚꽃다운 분위기를 연출

[꽃 응용하기]

꽃다발

세로로 길게 묶어 윗부분이 넓
게 벌어진 포장지. 그 위로 꽃이
나 줄기가 드러나게 그리면 화
려한 느낌으로 완성

부케

전체적으로 둥글며 꽃으로
꽉 찬 느낌. 꽃을 크게 그리
면 훨씬 아름다움

꽃바구니

바구니나 화분을 꽃과
잎으로 장식

꽃을 크게 그리면
훨씬 예뻐 보여요!

하바리움

'식물 표본'이라는 뜻으로 보존 용액이 담
긴 병 안에 꽃을 보관한 것. 투명한 병에
데포르메한 꽃이나 잎을 그린 뒤, 이름표
나 리본을 추가해 귀엽게 표현할 것

[5 월] 은방울꽃

큰 잎

휘어진 줄기

동그란 꽃

짧은 꽃자루를
추가하고

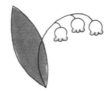

꽃을 그린 뒤
잎에만 채색

[6 월] 장미

다각형 그리기

각 변의 중심을 연결

반복하기

가운데까지

마무리
주변에 삼각형의
꽃잎이 네 장

긴 줄기에 가시

꽃잎을 하나하나 그리기보다
윤곽선을 그린 뒤
선으로 나누는 게 좋아요!

[어버이날]

어버이날 · 카네이션

윗부분을 뾰족뾰족하게

좌우에도

위에도

반원형이 되도록

꽃 아래에
꽃받침과 줄기

얇은 잎

간단 카드 만들기

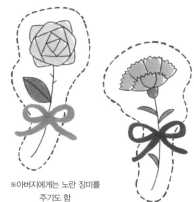

※아버지에게는 노란 장미를
주기도 함

1. 완성한 일러스트를 테두리
 선을 남기고 자른다
2. 종이 뒤에 메시지를 작성
 한다
3. 리본을 묶으면 카드 완성

가는 꽃잎 끝이
바깥쪽을 향하도록 커브

좌우에도

총 여섯 번 반복

뒤쪽으로 긴 삼각형

긴 줄기, 잎 그리기

큰 나팔 모양 꽃잎의 끝이
휘어지게 그리면 돼요!

커다란 원

주변에 가늘고 긴 꽃잎

긴 줄기에 커다란 잎

먼저 색을 칠한 뒤

씨앗을 그리면
완성

[여름에 볼 수 있는 식물]

꽈리

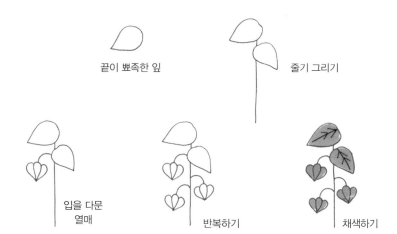

끝이 뾰족한 잎

줄기 그리기

입을 다문
열매

반복하기

채색하기

용담

별 모양

아래에 삼각형

꽃이 피지 않은
꽃망울도

줄기를 길게

잎

작은 꽃 모양

더 큰 꽃 모양으로 감싸고

더 큰 꽃 모양을 추가하며
꽃잎을 표현

윤곽이 둥글둥글한 꽃잎을
여러 장 표현해 주는 걸
잊지 마세요!

긴 줄기

잎

[10 월] 거베라

꽃 모양 만들기

가운데에 원

주변에 가늘고 긴
꽃잎 그리기

각도를 바꿀 때는…

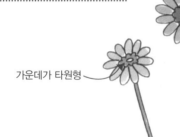

가운데가 타원형

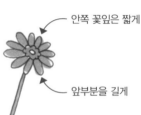

안쪽 꽃잎은 짧게

앞부분을 길게

86

[분재]

송백

휘어진 줄기에 글로브
모양의 초록색 잎사귀

특히 상록수인 소나무와
잣나무가 인기예요!

관엽식물

가지나 흙을 분재 느낌으로
그림. 노랗고 빨간 잎이 특
징적이나, 여름을 표현하고
싶을 때는 잎사귀를 연두색
으로 칠함

열매 식물

굵고 탄탄한 줄기에
열린 작은 열매

관화식물

꽃은 뭉치로 표현. 작
은 꽃잎이 떨어지는 게
포인트

구불구불한 가지로
분재의 느낌을
표현해 볼까요?

이끼공

흙을 동그랗게 뭉쳐
이끼로 덮은 것. 그
위에 이파리로 장식
함

직선

그 위에
세 장의 꽃잎을 크게

낭창낭창한 줄기

하트 모양의 잎사귀

잎사귀의 무늬 부분을
남기고 채색

꽃잎이 뒤집힌 듯한
모양으로 피는 것이
특징이에요!

[12 월] 포인세티아

세 개의 원

작은 원에 이파리 그리기

그 사이로 세 장 추가

가운데에 작은 원 그리기

색과 선 넣기

[독버섯]

흰가시광대버섯

갓이 완만한 산의 형태.
돌기는 울퉁불퉁하며, 몸
통은 아래쪽이 더 큼

광대버섯

동화책에 나올 법한 전형적인
빨간 독버섯. 흰 점 부분을 남
기고 채색함

맑은애주름버섯

보라색의 독버섯. 꼭지
가 진하고, 몸통은 얇고
긴 편

개나리광대버섯

개나리 같은 노란색
이 특징

화경버섯

표고버섯과 모양은 비
슷하나, 어둠 속에서도
빛이 남. 색은 하나로
통일해도 OK!

버섯의 성장 단계

갓이 점점 펼쳐지는 모습
(예외 있음)

만지고픈 식물

미모사

잎을 만지면
아래로 수그러드는 모습이
마치 인사하는 것 같아요.

커다란 타원 약간 작은 원 추가 분홍색 원 잎과 꽃에 선 추가

괭이밥

 가운데에 작은 원 꽃잎을
그리고

 끝이 뾰족한 씨앗이
담긴 꼬투리
(만지면 안에 담긴 씨
앗이 날아감)

 하트 모양의
잎이 세 장

식충식물

파리지옥

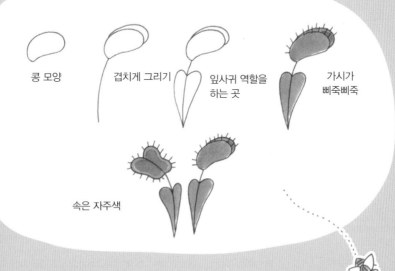

콩 모양

겹치게 그리기

잎사귀 역할을 하는 곳

가시가 삐죽삐죽

속은 자주색

벌레잡이풀

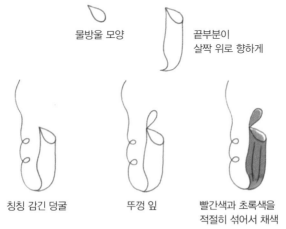

물방울 모양

끝부분이 살짝 위로 향하게

칭칭 감긴 덩굴

뚜껑 잎

빨간색과 초록색을 적절히 섞어서 채색

선과 색을
구분해 사용하면
훨씬 더 풍부하게
표현할 수 있어요!

나팔꽃

커다란 원을
다섯 등분

삼각형을 그려
나팔 모양으로

특이한 잎 모양

줄기를 그린 뒤 채색

히아신스

작은 꽃은
마카로 직접 채색,
꽃잎은 여섯 장

전체적으로 세로로 긴
타원형 이미지

꽃을 한 데 모으고

아래에는 가늘고 긴 잎

기념일·행사

1월

소원을 빌 때는
왼쪽 눈을 그리고
소원이 이뤄지면
오른쪽 눈을 그리는
행운의 아이템이에요!

다루마

원을 그리듯
아랫부분을 짧게

얼굴 부분은
하얗게

가가미모치

둥근 떡을 쌓아 올리고
마름모꼴 장식을 그리기

가도마쓰

대나무에 마디
그려 넣기

마네키네코

귀는 약간 크게
손 끝은 둥글게

뒷다리도 둥글게

오른손을 들면 돈,
왼손을 들면
사람을 불러온다는
행운의 아이템이지요!

94

2월

김밥(에호마키)

약간 일그러진 타원

옆으로 늘리고

김밥 재료 그리기

도깨비

구름처럼 뭉게 머리
밥그릇 모양의 얼굴

삐쭉 솟은 뿔과 얼굴

한 손을 뻗고

천을 걸친 차림에
인왕 포즈

쇠몽둥이

이게 바로
귀신 쫓는 물건!

콩

정어리

95

3월

인형 장식※ 오히나사마의 동그란 얼굴은 귀엽고 상냥한 인상을 줌

오비나 메비나

궁녀 3 인

구와에노쵸시 산포 나가에노쵸시

연주자 5 인

북 대고 소고 피리 부채

왼쪽으로 갈 수록 소리가 큰 악기

※지역에 따라 위치가 다를 수 있음

4월

꽃놀이 벚꽃나무

큰 뭉게구름
하나

줄기에 가로줄 긋기

벚꽃은 데포르메를 해야
귀여운 느낌

꽃놀이 제등

위에 직사각형

좌우로 틀을 잡고

아래 직사각형 추가

줄무늬가
특징

부활절 토끼

좌우 윤곽

세 송이의 꽃을 머리에

길다란 귀

색색의 달걀을
추가하면
느낌이 잘 전달됨

5월

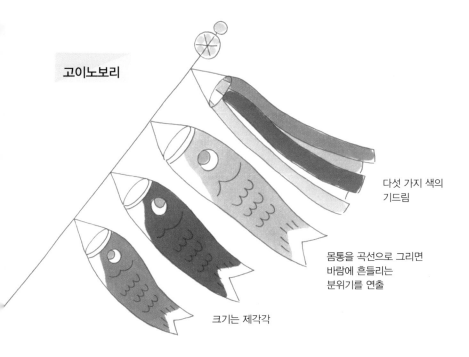

다섯 가지 색의
기드림

몸통을 곡선으로 그리면
바람에 흔들리는
분위기를 연출

크기는 제각각

투구

얇은 잎사귀같은
차양 부분

커다란 뿔
다양한 모양이 가능

모자의 머리 부분

좌우에 사각형

턱 밑에서 끈을 묶음

무늬 넣기

6월

수국

커다란 원

작은 꽃 추가

큰 이파리

산성 토양에서는
파란색

중성~알칼리성은
분홍색

개구리

아래가 살짝 넓은 타원

왕방울만 한 눈

달걀 같은
동그란 몸통

개구리 포즈

발가락과 커다란 입
콧구멍

7월

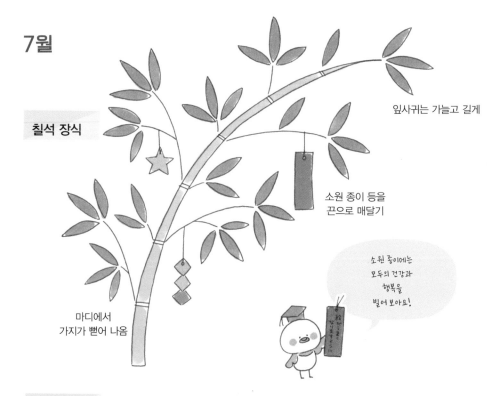

칠석 장식

잎사귀는 가늘고 길게

소원 종이 등을
끈으로 매달기

소원 종이에는
모두의 건강과
행복을
빌어 보아요!

마디에서
가지가 뻗어 나옴

견우와 직녀

머리 위로 묶은 머리와
윤곽과 귀 모두 동글동글

옷깃은
남녀 모두 Y자

두 개의 타원으로 책상다리

하트 속에
구멍이 두 개

고름은 앞으로 매기

풍성한 치맛단

8월

오봉 장식※

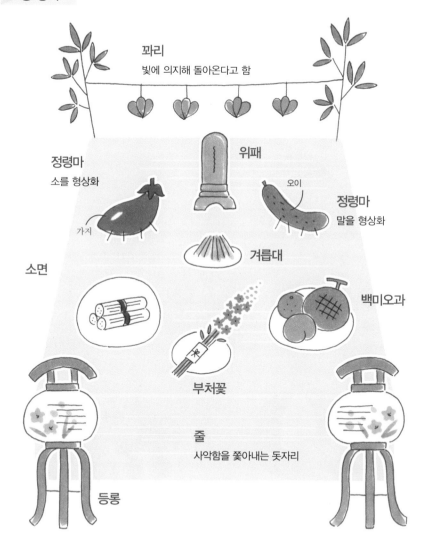

꽈리
빛에 의지해 돌아온다고 함

위패

정령마
소를 형상화

오이

정령마
말을 형상화

가지

겨릅대

소면

백미오과

부처꽃

줄
사악함을 쫓아내는 돗자리

등롱

※지역에 따라 다름 . 크기 등은 데포르메함

9월

달맞이 장식

달
토끼가 떡방아를 찧는
것처럼 보이기도 함

억새
가을을 대표하는 일곱 가
지 풀 중 하나로 악귀를
쫓는다고 알려져 있음. 끝
은 나풀나풀하게 그림

달맞이 경단
만월을 표현. 경단을
쟁반 위에 올림

포도
덩굴 식물은 달과 사람을
이어주는 행운의 아이템

사케
술잔과 병을 세트로 그리면
그럴듯한 느낌이 듦

토란
농작물의 수확을 축하함

10월(핼러윈)

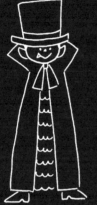

흡혈귀

송곳니와 긴 망토

해골

커다란 머리와 눈

잭 오 랜턴

크게 벌린 눈과 입 . 호박
덩굴도 그려 보자

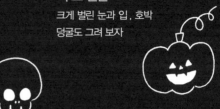

과자

유령

몸통 끝을 날렵하게

박쥐

뾰족한
삼각형의 귀

날개가 위로 올라가게

날개 밑은
파도치는 모양으로

마녀

11월(시치고산─7, 5, 3─)

세 살

머리 장식은 크게, 겉옷의 장식도 그리기

겉옷은 앞치마 같은 느낌. 자연스러운 차렷 자세

아래에 입은 기모노를 채색

다섯 살

지토세아메

긴 하오리

하카마는 사다리꼴로

발을 벌리고 늠름하게

일곱 살

아래로 늘어뜨린 머리 장식. 오비는 두껍게

아래로 딱 떨어지는 사각형

등 뒤에 묶은 오비는 화려하게 채색

12월

크리스마스

순록
긴 뿔, 묵직한 몸통,
목 주위에는 털을
그림

트리
삼각형을 겹쳐 놓은 실
루엣. 장식은 자유롭게

로스트 치킨
치킨에 곁들인
색색의 채소

뷔슈 드 노엘
그루터기 모양의 케이크.
주변 장식은 다양하게

크리스마스 장식

스틱

진저브레드맨
쿠키

양말

집

산타클로스
배불뚝이. 인자한 미소를
띈 얼굴

출산

속싸개

얼굴의 절반 정도를 그
리고

Y자로
감싸기

둥글게 마무리

머리 뒤까지
포대기에 싸인 모습

보디슈트

소매에서 튀어나온 작은 손

옷자락을 길게

똑딱이 단추 달기

롬퍼스

만세 포즈

다리가 나오는 곳은
비스듬하게

포동포동한 다리에
동적인 느낌

똑딱이 단추

[아기 용품]

아기 욕조

아기를 먼저 그리고 난 뒤에
주위에 욕조를 그림

바운서

아기를 가볍게 감싼
듯한 누에콩 모양

유모차

옆모습을 그리면
형태를 알아보기
쉬움

모빌

모빌대 끝에 여러 개
의 조각이 달려 있음

일회용 기저귀

젖병

젖꼭지와 병을
연결하면 좋음

아기 변기

입학

입학(유치원)

유치원

삼각형 지붕과
단층 건물의 조합은
유치원다운
분위기를 물씬 풍김

유치원 모자

동그란 챙

좁은 챙
빨간색과 흰색

유치원 가방

사각형을 이중으로

큰 버튼

어깨 끈까지

입학(초등학교)

학교

하얀 건물 벽에
시계가 포인트

노란색 모자

짝 펴진 챙

볼캡 형

책가방

두 번 커브

옆면을 그린 뒤

어깨 끈

졸업

여학생

긴 소매 너머로
손가락이 살짝

학사모

위는 둥글게

마름모를 그리고

술도 그려 넣기

하카마는 앞에 리본 매듭.
옷자락은 살짝 짧게

부츠를 신으면
멋쟁이 느낌

남학생

넓은 소매의 가운
마름모꼴 모자

졸업장

옷자락을 길게
모자부터 의상까지
모두 같은 색상으로

109

결혼식

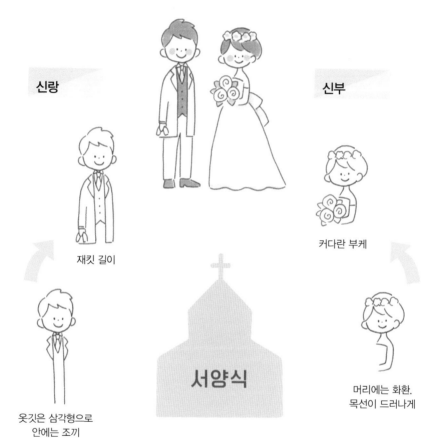

신랑

재킷 길이

옷깃은 삼각형으로
안에는 조끼

신부

커다란 부케

머리에는 화환.
목선이 드러나게

서양식

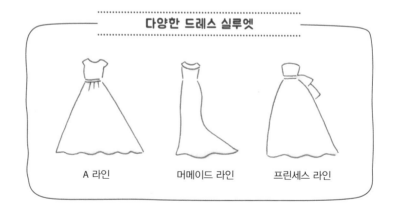

다양한 드레스 실루엣

A 라인

머메이드 라인

프린세스 라인

하오리 하카마

시로무쿠

옷자락을 길게

허리 위치는 낮게

손에는 부채

전통식

넓은 어깨

우치카케의 어깨 부분이
겹치지 않게

일본의 전통 머리모양
볼, 좌우 머리카락은
살짝 엿보이는 정도

경사로세

도미

축의금 봉투

큰 원 안에
V자를 거꾸로

아이콘

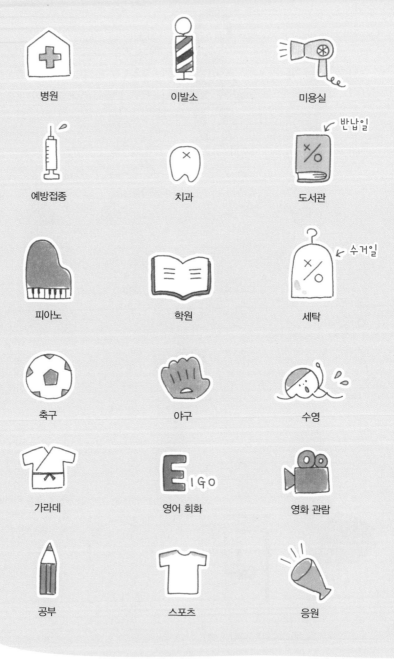

병원

이발소

미용실

예방접종

치과

반납일
도서관

피아노

학원

수거일
세탁

축구

야구

수영

가라데

영어 회화

영화 관람

공부

스포츠

응원

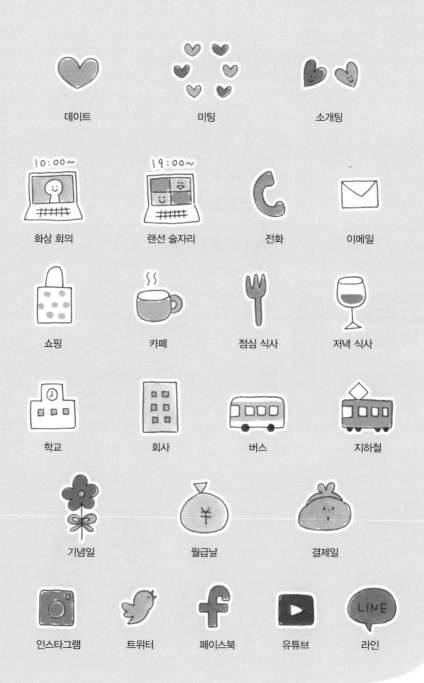

데이트　　　　미팅　　　　소개팅

화상 회의　　　랜선 술자리　　　전화　　　이메일

쇼핑　　　카페　　　점심 식사　　　저녁 식사

학교　　　회사　　　버스　　　지하철

기념일　　　월급날　　　결제일

인스타그램　　　트위터　　　페이스북　　　유튜브　　　라인

113

생일

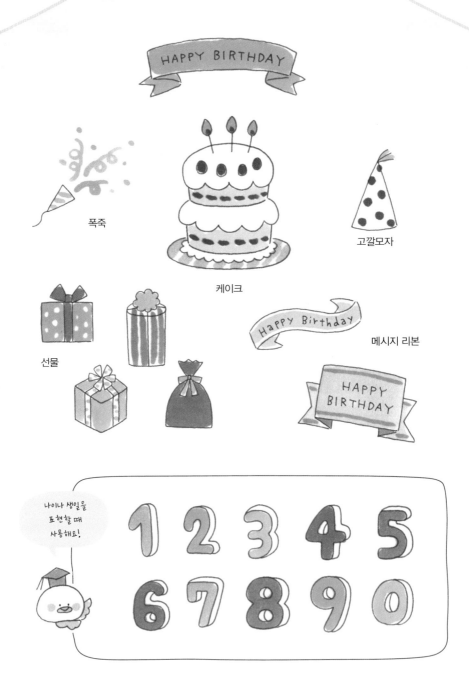

HAPPY BIRTHDAY

폭죽

케이크

고깔모자

선물

Happy Birthday

메시지 리본

HAPPY BIRTHDAY

나이나 생일을
표현할 때
사용해요!

1 2 3 4 5
6 7 8 9 0

 패 션

패션 소품

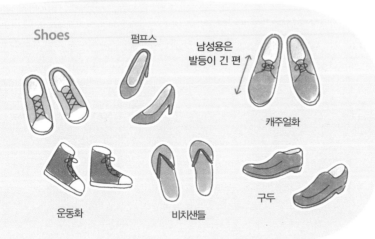

Shoes

펌프스

남성용은
발등이 긴 편

캐주얼화

운동화

비치샌들

구두

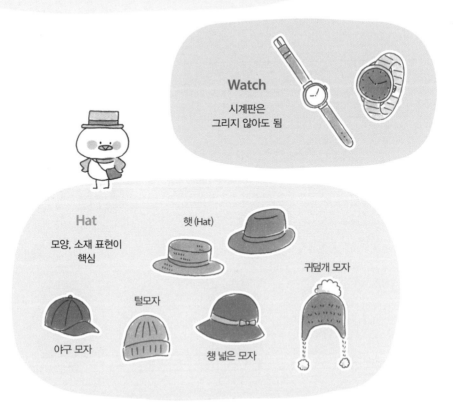

Watch

시계판은
그리지 않아도 됨

Hat

햇(Hat)

모양, 소재 표현이
핵심

귀덮개 모자

야구 모자

털모자

챙 넓은 모자

Bag

가방도 여러 가지
단순하게
그리는 편이 좋음

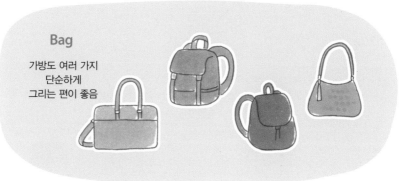

Glasses

다양한 안경 테나
렌즈 모양은
컬러펜으로 그려봐도 좋음

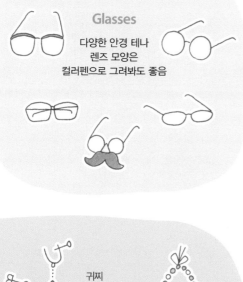

Goods

목에 두르는 패션 아이템

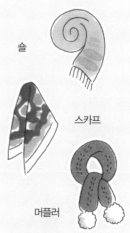

숄

스카프

머플러

귀찌

귀걸이

목걸이

Accessories

유행하는 디자인을 그려보는 것도 재미 중 하나

축제

재미있는 일본의 전통 패션

진베이

옷깃의 Y자는 길게, 소
매는 좁게

옆구리에 매듭

반바지

**훗토코
가면**

비죽한 입,
큰 눈

핫피

길이는 짧게

여우 가면

흰 바탕에 붉은 색
새초롬한 눈초리

유카타

소매는 약간 짧게

오비는 높은 위치에

Y자 옷깃은 짧게,
소매는 넓게

반야 가면
두 개의 뿔,
커다란 입

오카메 가면
볼이 통통한 얼굴

아와오도리
반원형 삿갓,
유카타 안에 긴 소매

역사

문화를 상징하는 패션

고훈 시대

하니와

곡옥

전방 후원분

귀 옆에
만두 머리

손목, 무릎을
끈으로 묶음

고훈 시대
단순한 복장

나라 시대
당나라의 영향을 받은 복식

덴표 문화

그릇 비파

나라 시대 사람

선녀 머리

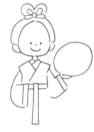

넓은 소맷부리

긴 옷

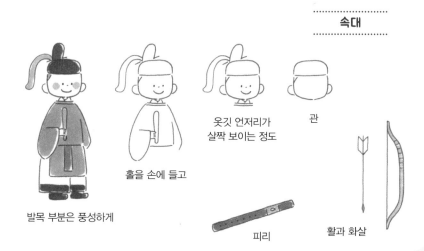

속대

옷깃 언저리가
살짝 보이는 정도

관

홀을 손에 들고

발목 부분은 풍성하게

피리

활과 화살

헤이안 시대

고쿠후 문화의 옷차림

주니히토에

두루마리

공

옆머리가 나오게

Y자로 겹치게

손에는 부채

옷자락을 길게,
옷 안에는 하카마

역사

직업별 패션

무장
........................

투구

어깨에 갑옷

위압적인 자세

깃발

창

센고쿠 시대

동란의 시대, 투구뿔, 깃발 문장은
가문에 따라 다름

........................
닌자
........................

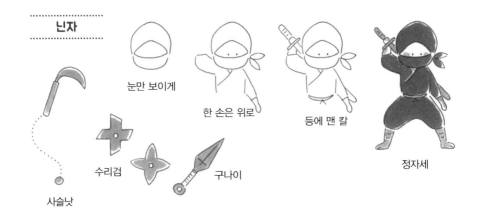

사슬낫

수리검

구나이

눈만 보이게

한 손은 위로

등에 맨 칼

정자세

무사

좌우에 머리

위에도 머리카락

일본도

지우산

허리에 찬 칼과
그 위에 얹은 손

긴 하카마

에도 시대

기모노가 기본
소품으로 직업을 구분할 것

오이란

일본 전통 머리모양을

과장되게

커다란 오비를 앞으로

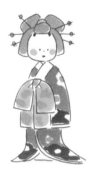

담뱃대

옛날 화폐

긴 옷자락

다양한 담뱃대 쥐는 법

무사

평민

이런 방법도

역사

시대의 흐름에 따른 패션

수통

방공 두건

장식이 달린 모자

1940 년대
활동적이고 평범한
색깔의 복장

1950 년대
A라인의 플레어 원피
스. 치마가 낙하산처럼
퍼지는 게 포인트

일할 때
입던 옷

죽창

뉴룩

플레어 원피스
(A라인 원피스)

일본 최초의
휴대전화

숄더폰

1970년대에 유행한
선글라스와 모자

삐삐

PHS

1960 년대

사랑 · 평화 · 자연을 사
랑하는 자유로운 영혼.
남녀 모두 긴 머리

1990 년대

(버블 시기)

몸매를 강조하는 패션.
어깨 패드가 특징적이
며 앞머리는 닭벼슬처
럼 빳빳하게

사이키델릭한
원피스

보디컨셔스

깃털부채

기타

하얀 부츠

세계 의상

나라나 지역의 문화를 상징하는
의상과 함께 포즈를 그려 보자

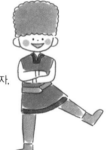

북쪽 나라

폭신폭신한 모자,
코사크 댄스

유럽

앞치마에 스커트, 모
자, 스카프 등 지역에
따라 각양각색

중세 시대 의상

왕자님 같은 의상.
신사적인 동작

중동

터번, 칼날이 휜 곡도.
칼을 높이 들어 올려용
맹함을 전달함

아프리카

선명한 색, 장신구도
여러 가지

중국
귀여운 치파오.
단추가 특징

하와이
훌라 댄스. 손발의 움직
임을 부드럽게

남미
무늬가 들어간
판초와 모자

특징이 될 만한 부분을
그리면 좋겠지요?

동남아시아
풍성한 바지와 스카프
로 허리의 움직임이나
손의 위치를 확실하게
표현

호주 원주민
힘찬 민속춤. 양발을 벌
리고 무릎을 굽힌 자세

이야기 속 패션

동화에 등장하는 캐릭터들

천사

등 뒤에 날개, 머리 위에는 헤일로. 노란색이나 금색이 핵심 컬러

왕

당당하게 서 있는 모습. 왕관과 장식이 잔뜩 달린 망토

공주님

작은 티아라, 풍성한 드레스, 수많은 프릴은 공주님의 특징

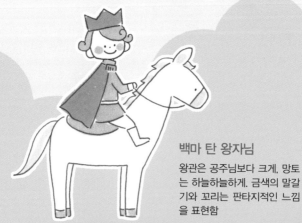

백마 탄 왕자님

왕관은 공주님보다 크게, 망토는 하늘하늘하게. 금색의 말갈기와 꼬리는 판타지적인 느낌을 표현함

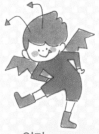

엘프

숲 속의 요정.
뾰족한 귀 끝이
특징

악마

뾰족한 날개와 입가에 보이
는 송곳니. 개구쟁이 같은
느낌으로 그림

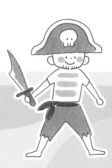

해적

삼각형 모자, 줄무늬 셔츠. 밑단
이 찢어진 짧은 바지

인어

하반신은 물고기, 긴 헤어
스타일. 조개 장식도 잊지
말 것

마녀

삼각형의 모자, 살짝 긴
코. 지팡이는 필수

129

화장품

패션을 돋보이게 하는 소품들

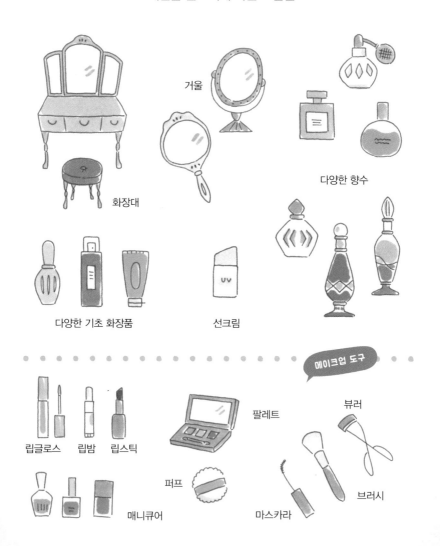

거울

다양한 향수

화장대

다양한 기초 화장품

선크림

메이크업 도구

립글로스　립밤　립스틱

팔레트

뷰러

매니큐어

퍼프

마스카라

브러시

집·인테리어

집·인테리어를 그리기 전에

 어떤 집을 그릴까?

깔끔하고
멋진 집?

메르헨 풍의
귀여운 집?

일본식 가옥?

 어떤 가구를 놓을까?

중후한 멋의
가죽 소파?

앤티크
의자?

고타쓰?

 소품은 어떤 게 좋을까?

최신 가전?

북유럽풍 그릇?

레트로풍 가전?

처음부터
집의 이미지를 정하면
인테리어도 그에 걸맞게
할 수 있답니다!
멋지게 완성해 볼까요?

외관

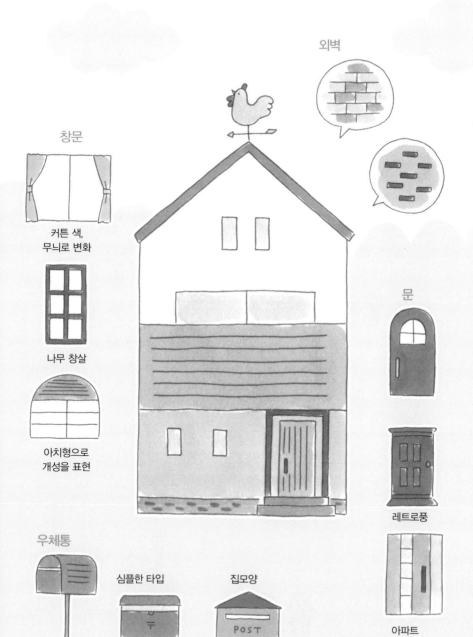

외벽

창문

커튼 색,
무늬로 변화

나무 창살

아치형으로
개성을 표현

문

레트로풍

아파트
타입

우체통

심플한 타입

집모양

POST

화장실

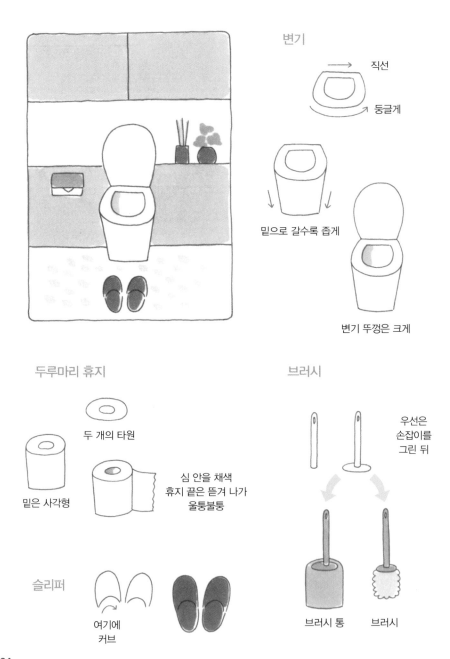

변기

직선

둥글게

밑으로 갈수록 좁게

변기 뚜껑은 크게

두루마리 휴지

두 개의 타원

심 안을 채색
휴지 끝은 뜯겨 나가
울퉁불퉁

밑은 사각형

슬리퍼

여기에
커브

브러시

우선은
손잡이를
그린 뒤

브러시 통 브러시

욕실

샤워

두꺼운 타월

완만한
커브

물줄기를
그려 넣으면
이해하기 쉬움

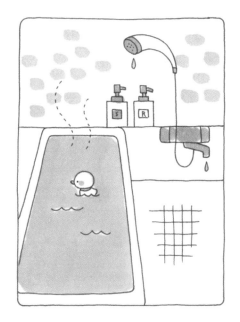

샴푸 · 린스 병

마음에 드는
병 모양으로

펌프 부분

라벨에
샴푸&린스 표시

샴푸캡

샴푸캡을 쓴 모습

세숫대야　　의자

그림자를 넣으면 깊이나
구멍의 느낌이 전달됨

1F 거실

세탁기

커다란 사각형

큰 원을 그리면
드럼 세탁기

옷을 그려 넣어도 OK

통돌이 세탁기

Bath room

Powder room

Toilet

로봇 청소기

Living

고양이가
타는 걸
좋아함

무선
청소기

Entrance

청소기

달걀형 원에
작은 원

헤드 부분은
직사각형

호스로
연결

거실용 가구

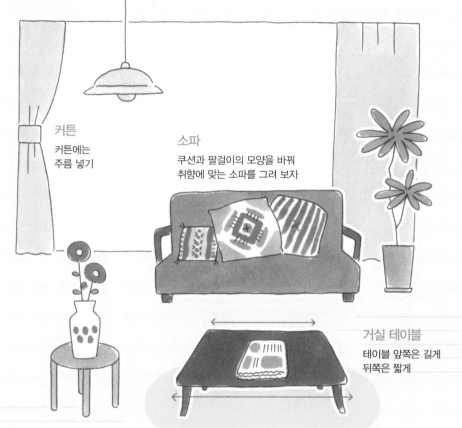

커튼

커튼에는
주름 넣기

소파

쿠션과 팔걸이의 모양을 바꿔
취향에 맞는 소파를 그려 보자

거실 테이블

테이블 앞쪽은 길게
뒤쪽은 짧게

의자

등받이 모양에 변화를 주자!

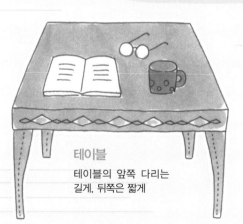

테이블

테이블의 앞쪽 다리는
길게, 뒤쪽은 짧게

137

2F 부엌

냉장고

옆에 사각형을
추가해
내용물을 그리면
문이 열린 모습

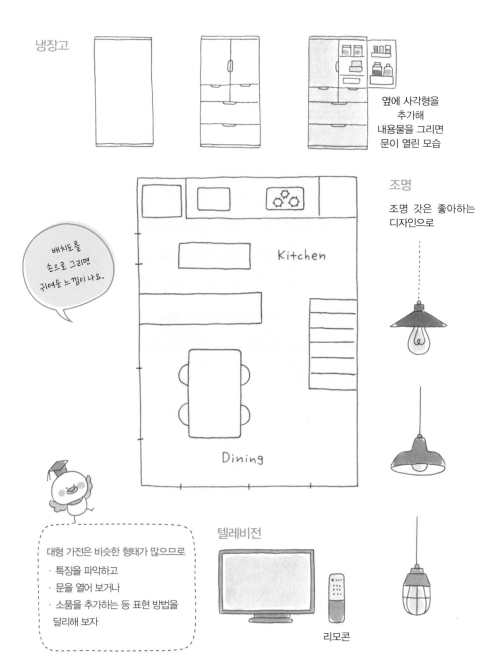

배치도를
손으로 그리면
귀여운 느낌이 나요.

조명

조명 갓은 좋아하는
디자인으로

대형 가전은 비슷한 형태가 많으므로
· 특징을 파악하고
· 문을 열어 보거나
· 소품을 추가하는 등 표현 방법을
달리해 보자

텔레비전

리모콘

계절 가전

석유 난로

위아래에
크기가 서로 다른 사각형

세로로 선

난로 받침대는 크게

다이얼식 버튼

주전자를 올려 놔도 OK

선풍기

두 개의 원
가운데 원은 작게

선풍기 팬은 윤곽선 없이
마카로만 표현해도 OK

가늘고 긴 목

받침대에 무게 중심

일부만 채색해도
충분함

주방 도구

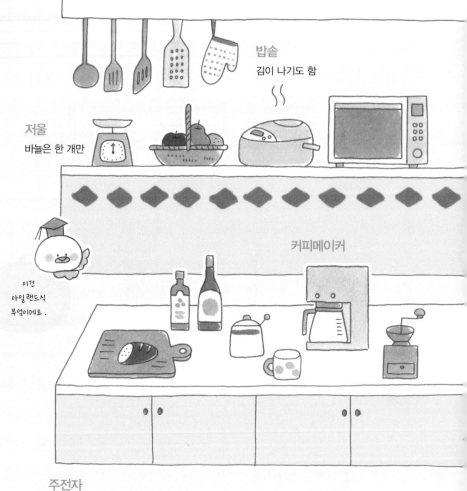

밥솥
김이 나기도 함

저울
바늘은 한 개만

커피메이커

이건
아일랜드식
부엌이에요.

주전자

가스레인지

도마 , 식칼

그릇

마음에 드는 디자인으로

접시

평소에 갖고 싶었던 걸 그려 보자

반찬 그릇

커피잔

색에 따라
모던함과 수수함이 드러남

커틀러리

저장 용기

법랑 용기

버터디쉬

티포트

냄비

요리에 따라 냄비 종류가 달라지므로
만들고자 하는 요리에 맞춰 그리자

프라이팬

141

서재(공부용) 의자

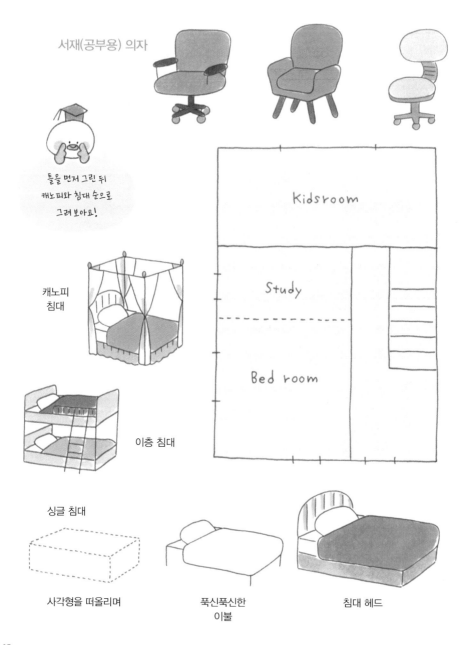

틀을 먼저 그린 뒤
캐노피와 침대 순으로
그려 보아요!

캐노피
침대

이층 침대

싱글 침대

사각형을 떠올리며

푹신푹신한
이불

침대 헤드

컴퓨터 용품

자판은 일일이
그리지 않아도
OK

노트북

약간 비스듬하게

여기도 비스듬하게

모니터&
자판

복합기

마름모

약간 두꺼운 사각형으로

버튼 외

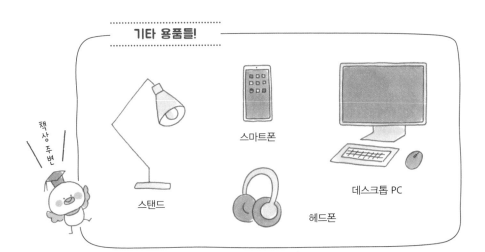

기타 용품들!

책상 주변

스탠드

스마트폰

헤드폰

데스크톱 PC

책상 위

마음에 드는 사진

책

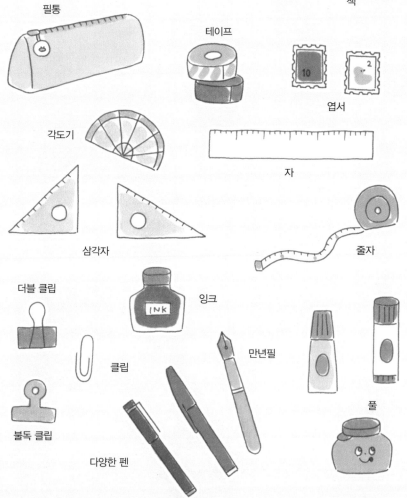

필통

테이프

엽서

각도기

자

삼각자

줄자

더블 클립

잉크

클립

만년필

불독 클립

풀

다양한 펜

자르고 붙이고

가위

'b' 모양을 비스듬하게

긴 가위 날

교차시키기

벌어진 가위

절취선 표시 등에 심플하게 표시할 때는
원 두개와 선으로 간단하게!

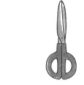

닫힌 가위

커터칼

가늘고 긴 선 두 개

선을 그려 넣고

칼날을 미는 손잡이

칼날은 비스듬하게

셀로판 테이프

작은 홈과 큰 언덕

밑은 사각형으로

동그란 테이프

디스펜서의 날과 테이프
를 표시

필기도구

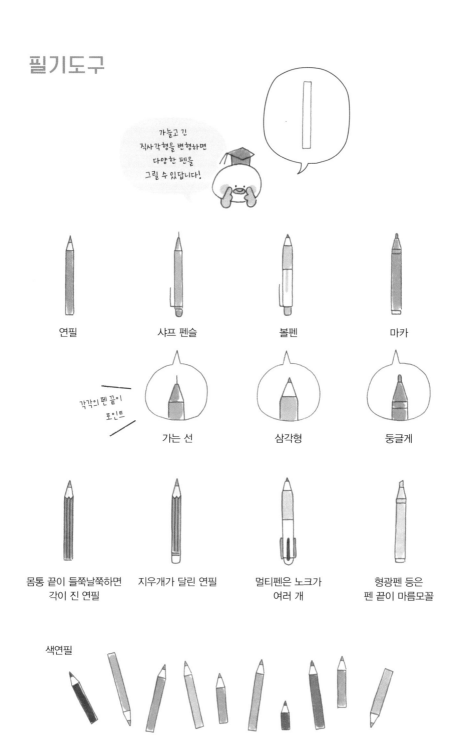

가늘고 긴
직사각형을 변형하면
다양한 펜을
그릴 수 있답니다!

연필

샤프 펜슬

볼펜

마카

각각의 펜 끝이
포인트

가는 선

삼각형

둥글게

몸통 끝이 들쭉날쭉하면
각이 진 연필

지우개가 달린 연필

멀티펜은 노크가
여러 개

형광펜 등은
펜 끝이 마름모꼴

색연필

종이류

종이류는
직사각형을 변형하는 게
기본이에요!

클리어 파일

노트

링 노트

끝이 말려 올라간 종이

두 개를 연결하면 펼쳐진 모습.
위를 곡선으로 그리면
노트의 유연함이 전달

모서리를 둥글게
스프링으로 연결된
링 메모장

다양한 두께

두께로 책 종류를
구분할 수 있어요.

측면을 살짝 그려주면
입체적인 느낌

책은
조금 더 두껍게

사전은
책보다 더 두껍게

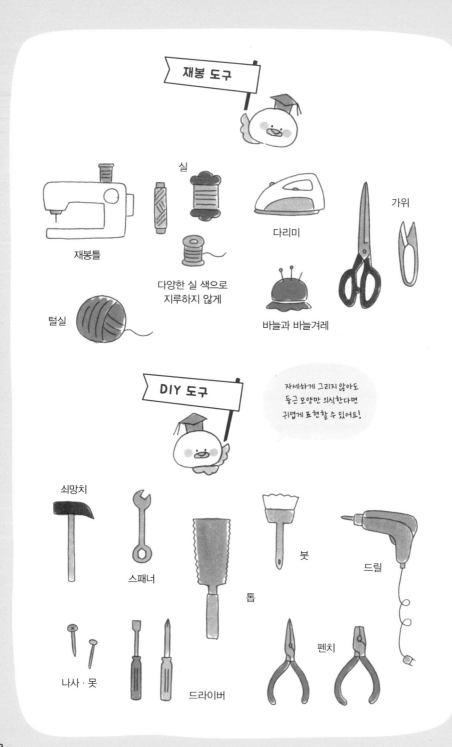

재봉 도구

실

재봉틀

다양한 실 색으로
지루하지 않게

다리미

가위

털실

바늘과 바늘겨레

DIY 도구

자세하게 그리지 않아도
둥근 모양만 의식한다면
귀엽게 표현할 수 있어요!

쇠망치

스패너

톱

붓

드릴

나사 · 못

드라이버

펜치

 탈 것

열차

기차

열차 끝을 좁게, 창문이나 바퀴도 작게 그림. 옆모습이 그리기 쉬움

전철

사각형과 원의 조합. 서로 다른 색으로 노선을 표현함

증기 기관차

정면의 원 모양과 굴뚝 묘사가 중요함. 색은 회색 계통이나 팥죽색이 어울림

트램

전철과 비슷하지만 길이가 짧은 것이 특징. 동글동글한 형태는 레트로한 느낌을 연출하기에 알맞음

일상 속 자동차

소방차

정사각형이 기본
앞유리는
비스듬하게

뒷부분은 네모나게

창문, 사이렌
둥글게 말린 호스

위에 사다리를
그려 넣고
빨갛게 채색

구급차

기본적으로 사각형
앞유리는
비스듬하게

타이어

사이렌은 앞뒤로

붉은색으로
라인 그려 넣기

경찰차

마름모꼴의 좌우를
늘린 형태

아래를 연결하고
타이어와 창문 그리기

위에 사이렌

차 아래는 회색 계통
을 사용하는 게 특징

공사 차량

크레인 트럭

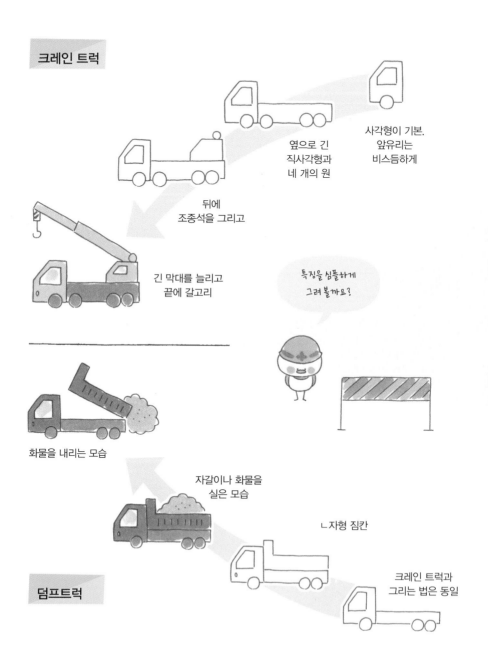

사각형이 기본.
앞유리는
비스듬하게

옆으로 긴
직사각형과
네 개의 원

뒤에
조종석을 그리고

긴 막대를 늘리고
끝에 갈고리

특징을 심플하게
그려 볼까요?

화물을 내리는 모습

자갈이나 화물을
실은 모습

ㄴ자형 짐칸

크레인 트럭과
그리는 법은 동일

덤프트럭

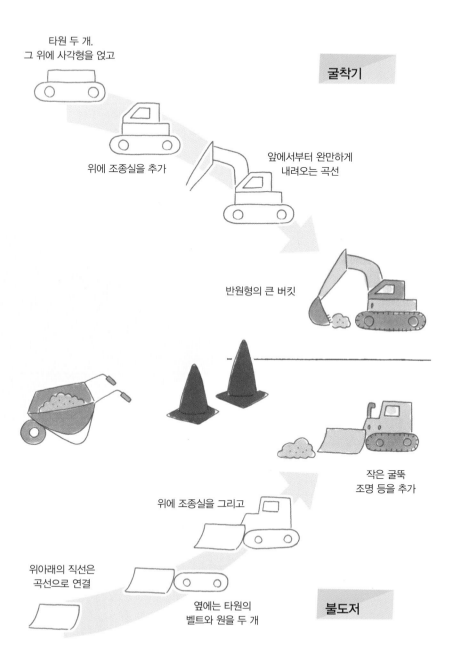

타원 두 개.
그 위에 사각형을 얹고

위에 조종실을 추가

앞에서부터 완만하게
내려오는 곡선

반원형의 큰 버킷

작은 굴뚝
조명 등을 추가

위에 조종실을 그리고

위아래의 직선은
곡선으로 연결

옆에는 타원의
벨트와 원을 두 개

불도저

놀이공원

회전목마

삼각형의 지붕에
프릴 장식으로 귀엽게

선 두 개로 두꺼운 기둥

튼튼해보이는
직사각형의 받침

말을 그리고

봉을 그린 뒤 채색

관람차

'롤러코스터 레일 각도가
장난 아니야!'라고 할 정도가
딱 좋아요!

크기가 서로 다른 원 세 개

삼각형 기둥 세우기

8등분 정도로
나누기

끝에 작은 원
서로 다른 색으로 활기찬 느
낌

판타지

디테일에
집착하지 말고
특징을 표현해 볼까요?

해적선

앞쪽을 길게.
밑은 넘실대는 파도

배 앞쪽에 돛

가운데 커다란 돛

뒤에도
앞쪽과 같은 크기의 돛

큰 돛에 해골 마크

호박 마차

가운데 타원부터 그리고
좌우에 원을
추가하며 그리기

꼭지를 추가하면 호박

창문과 덩굴 추가
아래쪽에 살짝 튀어나온 부분

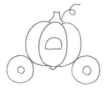

앞뒤로 동그란 바퀴

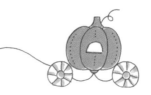

덩굴이나 무늬를 추가

생활 속 탈 것

자전거

중심을 맞추고
큰 원 두 개와 작은 원 한 개

선으로 연결하고

핸들 그리기

안장과 페달, 핸들 손잡이

바구니 추가하기

버스

네모난 차체
직사각형의 문

창문을 많이

버스 정류장을 그리면
느낌이 살아남

그 외의 탈 것

택시

우편차

택배 차량

세발 자전거

선과 사각형으로 핸들 완성

앞바퀴는 크게

연결하고

안장

뒷바퀴는 작게

안쪽에 세 번째 바퀴

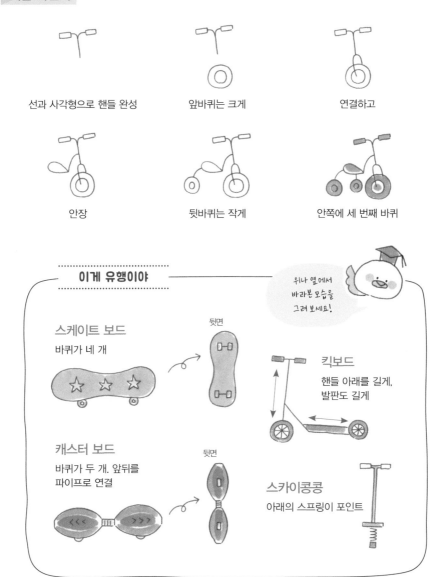

이게 유행이야

위나 옆에서 바라본 모습을 그려 보세요!

스케이트 보드
바퀴가 네 개

뒷면

킥보드
핸들 아래를 길게,
발판도 길게

캐스터 보드
바퀴가 두 개. 앞뒤를
파이프로 연결

뒷면

스카이콩콩
아래의 스프링이 포인트

과거의 탈 것

이렇게
메고 다녔어요.

가마

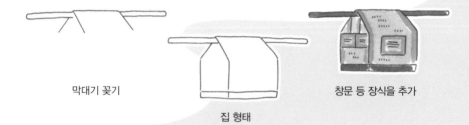

막대기 꽂기

집 형태

창문 등 장식을 추가

인력거

큰 바퀴와 지붕

좌석과
발판 그리기

이렇게
끌고 다녔어요.

깊이를 표현

긴 손잡이와 장식을 추가

 건축물

세계의 전통 가옥

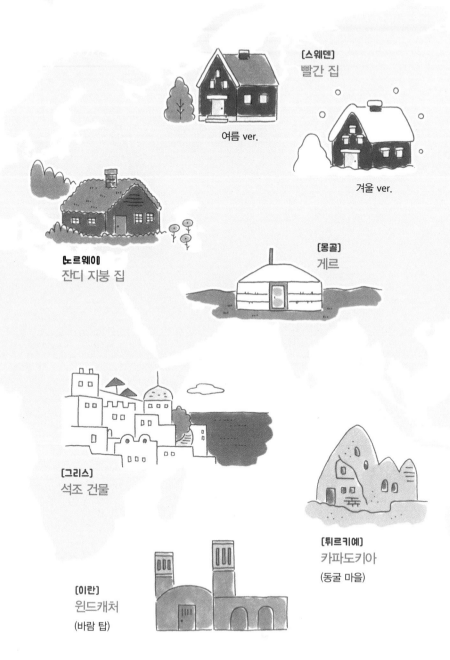

[스웨덴]
빨간 집

여름 ver.

겨울 ver.

노르웨이
잔디 지붕 집

[몽골]
게르

[그리스]
석조 건물

[튀르키예]
카파도키아
(동굴 마을)

[이란]
윈드캐처
(바람 탑)

[캐나다]
루넨버그

[일본]
갓쇼즈쿠리

[일본]
오래된 민가

[하와이]
고대 민가

[태국]
수상 가옥

[필리핀]
고상 가옥

각각의 전통 가옥은
기능성도 디자인도
모두 다 달라요!

도쿄의 건축물

가미나리몬

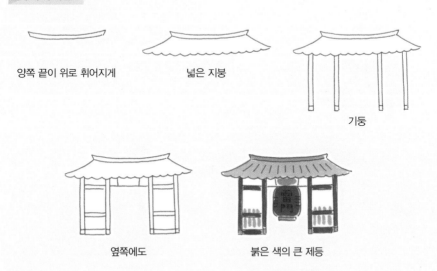

양쪽 끝이 위로 휘어지게

넓은 지붕

기둥

옆쪽에도

붉은 색의 큰 제등

도쿄돔

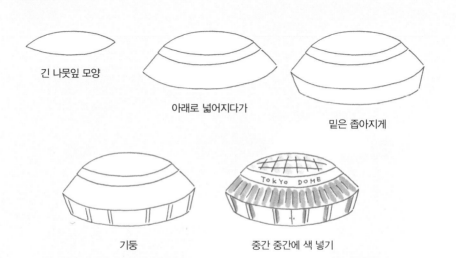

긴 나뭇잎 모양

아래로 넓어지다가

밑은 좁아지게

기둥

중간 중간에 색 넣기

도쿄역

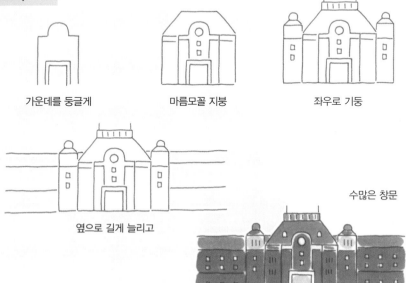

가운데를 둥글게

마름모꼴 지붕

좌우로 기둥

옆으로 길게 늘리고

수많은 창문

.......................................
일본 각지의 타워
.......................................

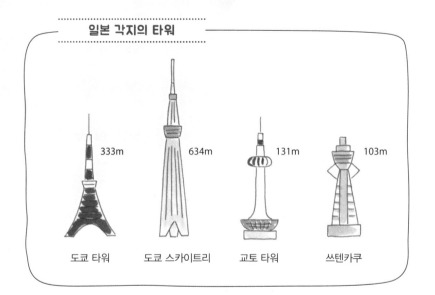

도쿄 타워 — 333m

도쿄 스카이트리 — 634m

교토 타워 — 131m

쓰텐카쿠 — 103m

간사이 · 주고쿠 지역 건축물

금각사

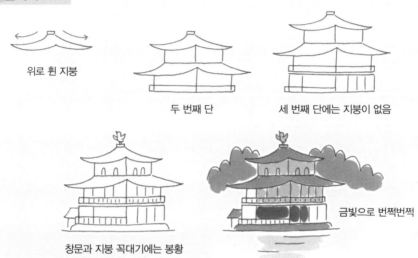

위로 휜 지붕

두 번째 단

세 번째 단에는 지붕이 없음

창문과 지붕 꼭대기에는 봉황

금빛으로 번쩍번쩍

이쿠쓰시마 신사 오토리이

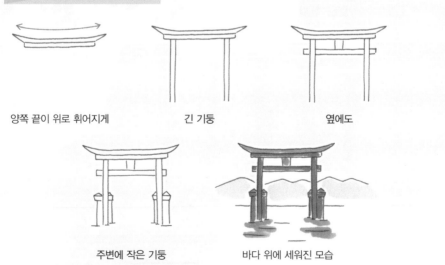

양쪽 끝이 위로 휘어지게

긴 기둥

옆에도

주변에 작은 기둥

바다 위에 세워진 모습

히메지 성 (시라사기 성)

정가운데에 둥근 아치

삼각형 지붕 한 개

삼각형이 두 개

사다리꼴로 두 번 감싸고

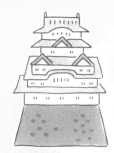

돌담
외벽 색은 흰색

호류지 오층탑

삼각+사각

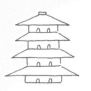

우선은 네 단

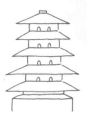

다섯 번째 단 아래에
큰 사각형

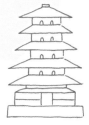

밑받침을 그리고

지붕 위에 장식

규슈 · 오키나와 지역 건축물

[후쿠오카현]

모지코 역

네오르네상스 식 서양 목조 역사

검은 외벽

[구마모토현]

구마모토 성(긴난 성)

일본 3대 성 중 하나. 본성에 큰 은행나무가 있어 별칭으로 더 자주 불림

가늘고 긴 로켓

[가고시마현]

다네가시마 우주 센터

대형 로켓의 발사 장소

[오키나와현]

슈리 성

일본과 중국의 건축 양식이 융합된 건물. 독특한 색채가 특징

홋카이도 · 도호쿠 지역 건축물

[홋카이도]
시계탑
삿포로 농학교 연무장으로
만들어진 것. 중앙의 삼각형
지붕이 포인트

다섯 개의 아치로
이뤄진 다리

[이와테현]
주손지 곤지키도
헤이안 시대에 세워진 절. 온통 금색

[이와테현]
아치교
미야자와 겐지의 《은하철도의 밤》의
모티프라고 알려진 다리

※일러스트에서는 세 개로 축약

붉은 색 사당은
사찰에서 가장 오래됨

[야마가타현]
릿샤쿠지
마쓰오 바쇼의 '고요한 바
위에 스며드는 매미 울음
소리(閑さや岩にしみ入る
蟬の声)'라는 하이쿠로 유
명함

그 나라를 상징하는 건축물

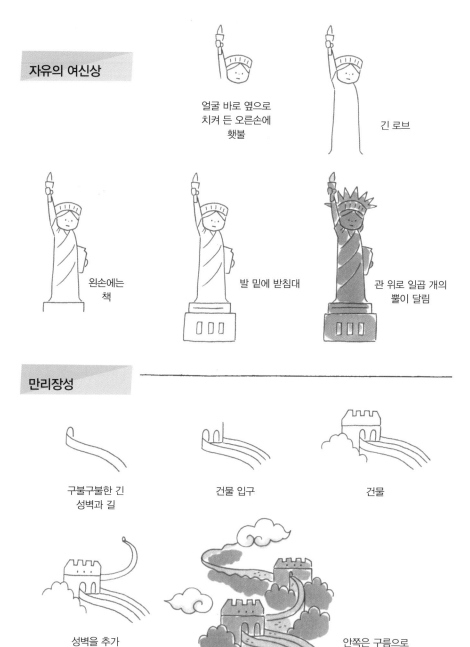

자유의 여신상

얼굴 바로 옆으로
치켜 든 오른손에
햇불

긴 로브

왼손에는
책

발 밑에 받침대

관 위로 일곱 개의
뿔이 달림

만리장성

구불구불한 긴
성벽과 길

건물 입구

건물

성벽을 추가

안쪽은 구름으로
가려도 OK

기자의 피라미드 & 스핑크스

코와 입은
선으로 표현해도
괜찮아요!

콧날이 오똑한
각이 진 얼굴

상반신은 사람에
사자 발

얼굴 옆에 마름모꼴 추가

뒤쪽에는
삼각형의 피라미드

선과 점으로
모래의 질감을 표현

치첸이트사

사각형의 입구

좌우 양쪽에 계단

전체 형태가
삼각형이 되도록

가운데에 계단

돌로 만들어진 유적

타지마할

사각형 위에
끝이 뾰족한 돔

끝이 뾰족한 돔을
좌우에 작게

좌우에 사각형을
살짝 기울어지게 만들어
깊이감을 표현함

가로로 긴 받침

양 옆에 네 개의 기둥,
안쪽의 두 개는 작게

성 바실리 대성당

끝이 뾰족한 돔

작은 것을 두 개 추가

큰 것을 두 개 추가

뒤에 커다란 삼각형,
한쪽 구석과 앞에도 작은 삼각형

받침대 추가

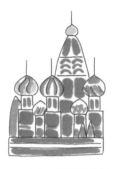

장식 추가, 채색하면 완성

사그라다 파밀리아

동글동글한 삼각형

뒤에 네 개의 긴 탑

탑 끝을 장식

좌우로 끝이
뾰족한 건축물

전체적으로 갈색

몽생미셸

가운데 가장 높은 탑

좌우로 넓게

아래로 넓어지게

우거진 초목

섬을 그리고
군데군데
건물을 추가

피사의 사탑

사각형을 비스듬히

수평선을 그리면
이해하기 쉬움

선으로 단을 표시

입구 그리기

펄럭이는 깃발

세인트 폴 대성당

삼각형 지붕

양 옆에 사각형

뒤에 큰 사각형

위에 둥근 돔과
등대 느낌의 탑

옆으로 길게 늘리고
색 추가

 날씨·계절·행성

날씨

맑음

쨍쨍

따뜻

흐림

구름 조금

약한 비

비

호우

태풍

눈

눈보라

대설

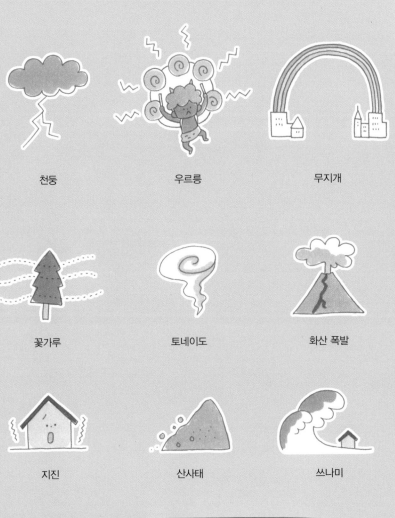

천둥

우르릉

무지개

꽃가루

토네이도

화산 폭발

지진

산사태

쓰나미

초겨울 찬바람

비	쾌청	맑음
구름	눈	천둥

날씨 기호도 도움이 돼요.

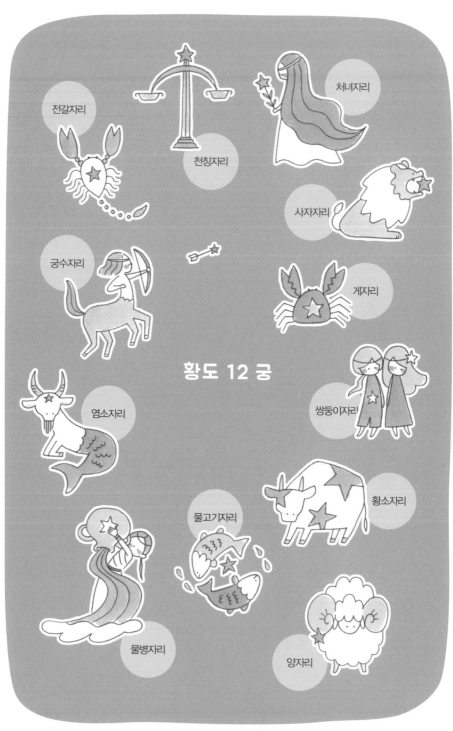

전갈자리

천칭자리

처녀자리

사자자리

궁수자리

게자리

황도 12 궁

염소자리

쌍둥이자리

물고기자리

황소자리

물병자리

양자리

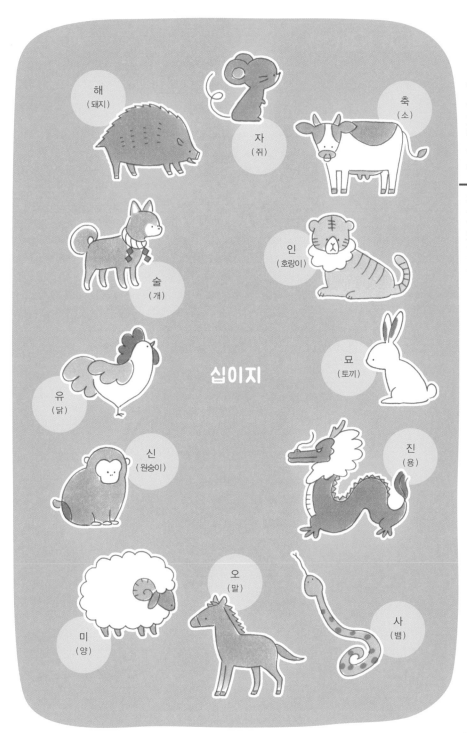

십이지

해
(돼지)

자
(쥐)

축
(소)

인
(호랑이)

술
(개)

유
(닭)

묘
(토끼)

신
(원숭이)

진
(용)

미
(양)

오
(말)

사
(뱀)

산의 사계절(봄)

화사한 노란색과 분홍색
초록빛 새싹도 밝게

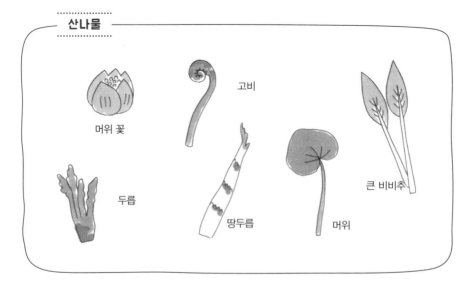

산나물

머위 꽃

고비

두릅

땅두릅

머위

큰 비비추

산의 사계절(여름)

녹색 중심의 푸르른 느낌
뭉게구름도 여름 느낌이 물씬

캠핑 도구

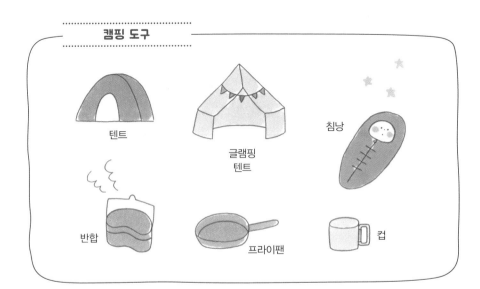

텐트

글램핑
텐트

침낭

반합

프라이팬

컵

산의 사계절(가을)

빨갛고 노랗게 물든 단풍이
가을의 정취를 전달

낙엽

솔방울

도토리

산의 사계절(겨울)

눈 내리는 풍경
군데군데 보이는 나뭇가지와 줄기

겨울 스포츠

가마쿠라 축제

눈토끼

스키

스노보드

스케이트

바다의 사계절(여름)

대비를 주어 명랑한 느낌으로
해변의 소품은 비비드한 색을 사용하면 여름의 느낌

여름 바다 아이템

파라솔

라무네

빙수

군옥수수

수박

튜브

통오징어 구이

바다의 사계절(겨울)

전체적으로 차가운 느낌의 색
가로로 긴 구름이 바람이 부는 느낌을 전달

겨울 바다 아이템

바닷가로 밀려온
표류물을 모으거나
관찰해 보는 건
어떨까요?

비치코밍

편지

등대

서퍼

갈매기

구름과 시간 축

코픽 마카를 쓰면
흐릿한 인상을
줄 수 있어요.

뭉게뭉게 쌓여가듯
뭉게구름

하얀 선이 길게 이어지는
비행운

작은 구름이 잔뜩
양떼구름

같은 색이지만 농담을 다르게
비구름

크고 작은 별은
하얀 색 볼펜으로
콕콕!

그림자에 주황색이나 노란색을 사용하면
석양 속 구름

색을 덧칠하면
밤하늘의 은하수

해와 그림자

한여름처럼
대비를 주고 싶을때에는
그림자를 그려 넣으면
쨍하고 눈이 부신 느낌을
연출할 수 있음

전체적으로
그림자를 그려 넣으면
역광의 느낌이 듦

달과 행성

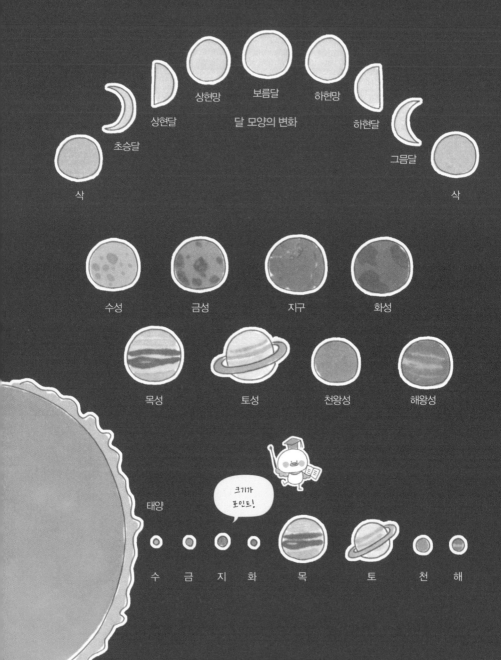

달 모양의 변화

삭 · 초승달 · 상현달 · 상현망 · 보름달 · 하현망 · 하현달 · 그믐달 · 삭

수성 · 금성 · 지구 · 화성

목성 · 토성 · 천왕성 · 해왕성

태양

크기가 포인트!

수 금 지 화 목 토 천 해

 괘선·글자·프레임

기본을 마스터하자

동일한 일러스트를 반복해 그리기

두꺼운 글씨 만들기

기본적으로 세로 획을 굵게!
일본어나 한자는 특히 쓰는 법보다
밸런스가 중요해요.

영어

우선 굵게 쓸 방향을 정한다
단어의 경우

AGAIN

방향이 일치하도록 주의하면서
그리면 OK

N H M

글자의 세로 획은
굵게 그어도
밸런스가 잘 맞음

끝이 약간 삐져나오면
예쁜 느낌이 살아나요!

 A B F

일본어

あ
우선, 굵은 세로 획으로
중심을 잡고

あ
조금 가벼워 보이는
부분을 굵게

あ
밸런스를
잡아가면서 조정

한자

永
포인트로 잡을
획 하나를 굵게

永
선과 점을 강조

永
밸런스를 보면서
전체적으로 굵게

189

올라운더 - 세로 획이 두꺼운 글씨

A B C D E F G H I
J K L M N O P Q R
S T U V W X Y Z ?

a b c d e f g h i
j k l m n o p q r
s t u v w x y z !

1 2 3 4 5 6 7 8 9 0 ;

변형

GOOD thank you!

あいうえお　かきくけこ
さしすせそ　たちつてと
なにぬねの　はひふへほ
まみむめも　や　ゆ　よ
らりるれろ　わ　を　ん

アイウエオ　カキクケコ
サシスセソ　タチツテト
ナニヌネノ　ハヒフヘホ
マミムメモ　ヤ　ユ　ヨ
ラリルレロ　ワ。ヲ ッン

이중 선 글씨

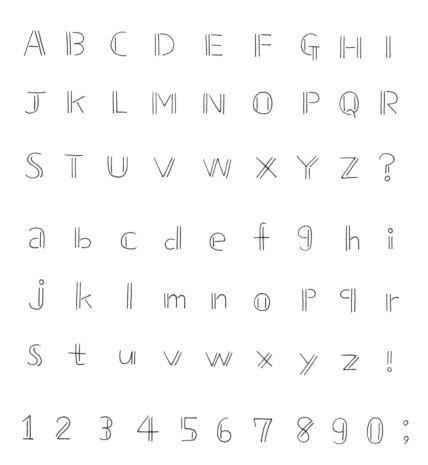

변형

HELLO Thank you

あ い う え お　　か き く け こ
さ し す せ そ　　た ち つ て と
な に ぬ ね の　　は ひ ふ へ ほ
ま み む め も　　や 　ゆ 　よ
ら り る れ ろ　　わ 　を 　ん

ア イ ウ エ オ　　カ キ ク ケ コ
サ シ ス セ ソ　　タ チ ツ テ ト
ナ ニ ヌ ネ ノ　　ハ ヒ フ ヘ ホ
マ ミ ム メ モ　　ヤ 　ユ 　ヨ
ラ リ ル レ ロ　　ワ ッ ヲ 。 ン

동글동글한 글씨

A B C D E F G H I
J K L M N O P Q R
S T U V W X Y Z ?

a b c d e f g h i
j k l m n o p q r
s t u v w x y z !

1 2 3 4 5 6 7 8 9 0 ;

변형

Happy Birthday! Thank you!

あ い う え お　か き く け こ
さ し す せ そ　た ち つ て と
な に ぬ ね の　は ひ ふ へ ほ
ま み む め も　や　　ゆ　　よ
ら り る れ ろ　わ　　を　　ん

ア イ ウ エ オ　カ キ ク ケ コ
サ シ ス セ ソ　タ チ ツ テ ト
ナ ニ ヌ ネ ノ　ハ ヒ フ ヘ ホ
マ ミ ム メ モ　ヤ　　エ　　ヨ
テ リ ル レ ロ　ワ　。 ヲ ゛ ン

자주 사용하는 글귀(영어)

일러스트 안에
글자를 넣거나
조합해 볼까요?

말풍선
두께감을 표현하면
POP한 느낌

생일
데코레이션 케이크 안에
축하 글귀

인사
경사의 의미가 담긴 색과
아이템을 배치해

감사
깃발 안에 마음을 담아

글자 중간중간에
색이나 선을
넣어 볼까요?

흰색 글씨

글자를 선화로 먼저 그린 후
배경을 채색

일러스트와 같이

글자도 일러스트처럼

**글자 일부를
일러스트로**

HOME의 스펠링 하나를
일러스트로 표현

문자를 디자인

색깔과 형태 모두
다양하게

두 종류의 디자인

강조하고 싶은 말은
디자인을 달리해 강조

자주 사용하는 글귀(일본어)

글자 수에 맞추기

히라가나로 쓸 때 글자 수가
딱 맞아 떨어질 때가 있으니
이를 활용해 보자

사각형 안에

네모난 틀에
한 글자씩

일러스트 안에

모티프 일러스트 안에 문자를
써 넣으면 분위기가 한층 UP!

십이간지에 맞춰
일러스트를
바꿔 보세요.

한 글자씩

일러스트 안에 글자를
하나씩 그려 넣기

주변에 일러스트 그리기

계절을 나타내는 꽃을 더하면
감각적인 느낌이 살아남

일러스트로 장식

프레임을 일러스트로 꾸며
글자를 써 넣은 버전

캐릭터 대사

캐릭터의 대사처럼 꾸미
면 귀여운 느낌을 연출
할 수 있음

마음의 소리를 표현한 것. 글
자 자체도 일러스트로 꾸미
면 훨씬 잘 전달됨

프레임

색을 적게 사용하면 안에 써 넣은 글자가 돋보여요!

포인트가 되는 글자나 문장 넣기
손으로 그리면 따뜻한 분위기를 연출할 수 있음

마카만 사용해도 충분히 귀여운 느낌

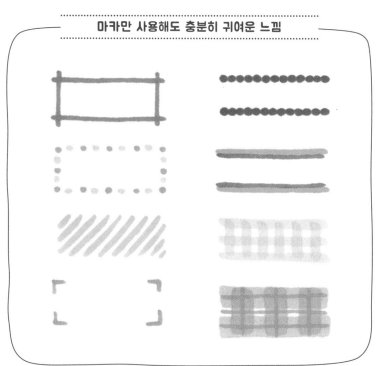

 캐릭터 만들기

어떤 캐릭터를 만들까?

스케치하며 이미지를 떠올려 보자!

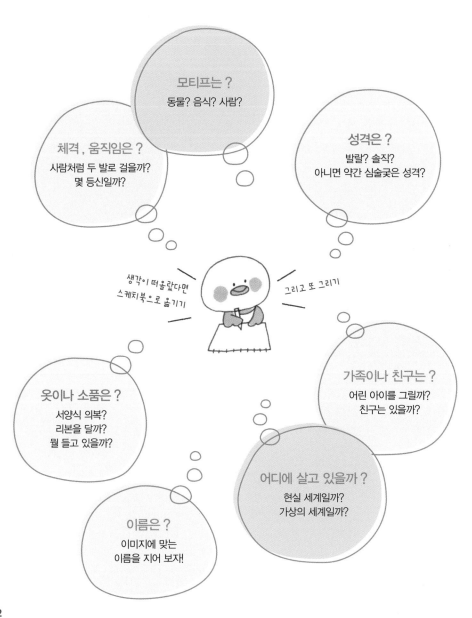

모티프는 ?
동물? 음식? 사람?

체격 , 움직임은 ?
사람처럼 두 발로 걸을까?
몇 등신일까?

성격은 ?
발랄? 솔직?
아니면 약간 심술궂은 성격?

생각이 떠올랐다면
스케치북으로 옮기기

그리고 또 그리기

옷이나 소품은 ?
서양식 의복?
리본을 달까?
뭘 들고 있을까?

가족이나 친구는 ?
어린 아이를 그릴까?
친구는 있을까?

어디에 살고 있을까 ?
현실 세계일까?
가상의 세계일까?

이름은 ?
이미지에 맞는
이름을 지어 보자!

정리해서 결정하기!

특징을 잡아 보자!

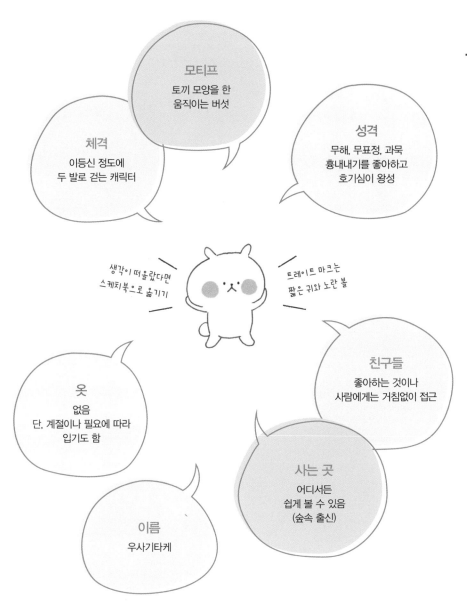

모티프
토끼 모양을 한
움직이는 버섯

체격
이등신 정도에
두 발로 걷는 캐릭터

성격
무해, 무표정, 과묵
흉내내기를 좋아하고
호기심이 왕성

생각이 떠올랐다면
스케치북으로 옮기기

트레이트 마크는
짧은 귀와 노란 볼

친구들
좋아하는 것이나
사람에게는 거침없이 접근

옷
없음
단, 계절이나 필요에 따라
입기도 함

사는 곳
어디서든
쉽게 볼 수 있음
(숲속 출신)

이름
우사기타케

캐릭터를 정했다면
'다양한 표정과 포즈'를 그려 보자!

성격은 행동과 표정을 결정짓는 요소다.
캐릭터에 빙의해 '이럴 때는 어떨까?'하고 가정해 본다면 그리기 편해진다.

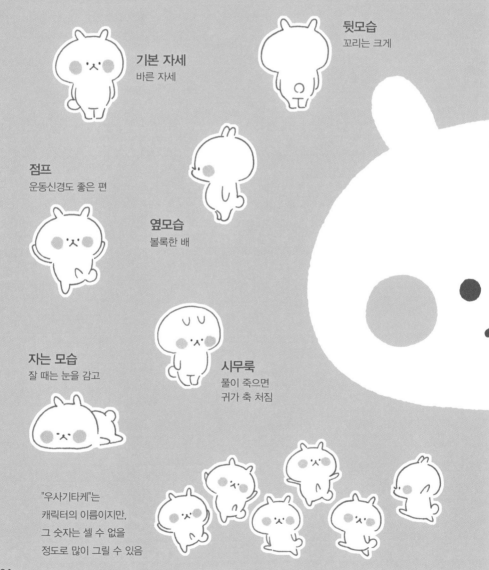

뒷모습
꼬리는 크게

기본 자세
바른 자세

점프
운동신경도 좋은 편

옆모습
볼록한 배

자는 모습
잘 때는 눈을 감고

시무룩
풀이 죽으면
귀가 축 처짐

"우사기타케"는
캐릭터의 이름이지만,
그 숫자는 셀 수 없을
정도로 많이 그릴 수 있음

레인코트

우산

이불

사람이 쓰는 물건을
부러워해서
직접 만들어 쓰기도

마스크

대부분
자기 얼굴이
모티프

기쁨

기쁠 때는
눈이 반짝반짝

냠냠

입은 먹을 때만
벌림

[주요 색상]

사실, 이 우사기타케는 저자인 '가모' 씨가 고
등학교 때 만든 캐릭터입니다. 다양한 디자인
을 거쳐 지금의 모양과 설정이 완성되었지요.
처음부터 완성된 캐릭터를 만드는 것도 좋지
만, 충분한 시간을 들여 디자인을 변경해 가는
방법도 있습니다. 그러니 작업 그 자체를 즐기
면서 그려보는 건 어떨까요?

다음 페이지에서
우사기타케의 제작 과정을
살짝쿵 소개할게요!

우사기타케 작업 과정

초대 우사기타케

고등학교 때 미술 부실에서

부실 난로로 구운 떡

누가 갖다 놨는 모르는 만화책 →

첫 번째 우사기타케가 탄생했다

고문 선생님이 버섯을 좋아하신 탓에

정말로?

먹을 수 있는 거야?

이건 괜찮아

"'이건' 이라고?"

버섯이 흔했다

합숙 때 먹던 정체불명의 버섯 요리

덕분에 유화나 조각은 잼병이던 내가

덩그러니...

여기! 그리고 여기!

칼나

잘 좀 깎아봐!

칼아아

칼 수 있는 거면 했겠죠...

우사기타케를 그릴 수 있었던 것이다.

이런 건 그릴 수 있나 보네

그러게요

로등

퀘퀘...

이러저러해서 우사기타케는 잠시 동안 안녕 -

 어느 날, NHK 교육 방송에 출연 했었는데

하루에 한 장씩 그림 업로드하는 거, 어때요?

넵! 하겠 습니다!

칼 수 있는 일에는 순종적인 편

← 다른 출연자

척

사진만 찍어 올리면 되는 거잖아?

그치 그치

안일한 → 사람

그래서 **인스타그램**에 **업로드**를 시작했습니다

 한동안은 다른 일러스트를 업로드 했었는데

 탈칵

어느 날

어라, 뭔가 좀 바뀌었는데?

...어?

 우사 기타케 등장

당시 인스타그램은 하루에 한 장만 업로드가 가능했기에 그 안에서 모든 걸 표현하고자 여러 마리의 우사기타케를 그리기 시작했고,

지금까지도 작업하는 중입니다

그릴 수록 얼굴은 통통해지고 귀는 짧아짐

조만간 찐빵처럼 변하겠네

kamo.

 가모 씨가 쓰는 방법

＼ 손그림 Ver. ／

많은 사람들이 볼 수 있도록 인스타그램에 업로드!

1 일러스트를 그리면

2 창가로 가서 사진을 찍는다

밝으니까!

찰칵

3 인스타그램에 로그인을 하고

4 ⊞ 사진(일러스트)를 선택하고 편집한다

여러 장을 한 번에 업로드할 때는 마크를 탭!

주로 사용하는 편집 기능이에요!

조정
사진의 각도나 사이즈를 조정

채도
주로 화사하게 조정

밝기
주로 밝게 조정

대비
약간 사진이 흐릿할 때

5 게시물 내용과 해시태그(#)를 작성하고 업로드

#를 작성하면 동일한 태그로 검색할 수 있어서 편리하다. 캐릭터의 이름은 반드시 쓰기!
영어(알파벳)로도 태그하면 전 세계 사람들도 쉽게 찾아볼 수 있다.

예 : #우사기타케 #usagitake

캐릭터 굿즈를 만들자!

개인도 다양한 굿즈를 만들 수 있다.
대부분 데이터로 완성되는 자신의 캐릭터가 형상화되면 성취감도 느낄
수 있어 해볼 만한 가치가 있는 도전이라고 생각한다.

LINE
크리에이터스 스티커

LINE 스티커.
제작→신청→심사를 거치면
개인도 제작&판매가 가능하다.
https://store.line.me/stickershop/
product/1649455/ja

마스킹 테이프

마스킹 테이프를 제작할 기회가 있어
신청한 것(비매품). 많은 분들이 갖고
싶다는 댓글을 달아 주셨다!

핀버튼

"우사기타케 챌린지" 이벤트
특별상 상품으로 제작한 것
(비매품). 원형으로 디자인하
는 작업이 재미있었다.

그림책 만들기 도전!
우선은 대략적으로 콘티를 그려 보자

표 4(12쪽) 표 1(1쪽)

우선은 만들고 싶은 그림책 스타일을 서점이나 도서관에서 찾아 보자. 처음에는 책이나 그림의 크기, 문장이나 색의 수 등, 참고 도서를 따라해 보는 것도 좋은 방법이다.

그림책 표지를 생각해 보자!
우선은 표지 이미지 정하기

표지는 그림책의 얼굴과 같다. 그림책 내용과 이어지는 것도 좋지만,
그렇지 않은 그림이어도 상관없다. 다만, 독자가 표지를 보고 흥미가
생겨 책장을 펼치게 만드는 그림이어야 한다.

프레임 모양과 색은
우사기타케와 곰돌이가
처음 만난 숲을
모티프로 정했어요! ♡

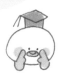

kamo.

가모
일러스트레이터

볼펜 일러스트 서적, TV 방송 등의 미디어, 광고 · 출판 일러스트레이터로서 활동 중. 일본 국내외에서 일러스트 그리기 워크숍에서도 활약 중이다. 『가모 씨의 살짝 귀여운 일러스트 레슨 마음대로 일러스트 365일(カモさんのプチかわイラストレッスン気ままにイラスト365日)』(겐코샤) 처럼 그리기 쉽고 귀여운 일러스트 레슨으로 인기를 얻고 있다.

Instagram(@illustratorkamo)에 오리지널 캐릭터 '우사기타케'의 웹툰을 연재 중.

가모 씨의 귀여운 손그림 백과사전

초판 인쇄 2023년 07월 31일
초판 2쇄 2024년 10월 31일

지은이 가모
옮긴이 일본콘텐츠전문번역팀
발행인 채종준

출판총괄 박능원
국제업무 채보라
책임번역 문서영
책임편집 조지원
디자인 서혜선
마케팅 문선영·전예리
전자책 정담자리

브랜드 므큐
주소 경기도 파주시 회동길 230 (문발동)
투고문의 ksibook13@kstudy.com

발행처 한국학술정보(주)
출판신고 2003년 9월 25일 제406-2003-000012호
인쇄 북토리

ISBN 979-11-6983-471-1 13650

므큐는 한국학술정보(주)의 아트 큐레이션 출판 전문브랜드입니다. 무궁무진한 일러스트의 세계에서 가치 있는 정보를 수집하고 선별해 독자에게 소개한다는 뜻을 담고 있습니다. '예술'이 가진 아름다운 가치를 전파해 나갈 수 있도록, 세상에 단 하나뿐인 책을 만들고자 합니다.